Hendrik Sangster
Ingenieur-Architect

Watertorens en ander Werk

Bart Sangster

Eerste uitgave 2013

Copyright © Bart Sangster 2013

Alle rechten voorbehouden. Niets van deze uitgave mag worden verveelvoudigd en/of openbaar gemaakt, op welke wijze dan ook, zonder voorafgaande toestemming van de uitgever. All rights reserved. No part of this publication may be reproduced or transmitted in any form or by any means, without prior permission of the publisher.

ISBN 978-1-291-29766-9

Uitgegeven bij Lulu Enterprises, Inc
3101 Hillsborough St
Raleigh, NC 27607-5436
USA

http://www.lulu.com

Foto omslag: ingang van de watertoren in Etten.

Inhoudsopgave

Voorwoord .. v
Inleiding .. **1**
Cité Hollandaise .. **5**
 Liévin .. 13
 Eparges .. 13
Waterleiding Maatschappij Noord-West-Brabant **15**
Watertorens ... **23**
 Niet uitgevoerde watertorens .. 31
 Wassenaar ... 31
 Laren .. 32
Gebouwen ... **33**
 Raadhuis Raamsdonk 1929 ... 33
 Slachthuis Zutphen 1930 ... 35
 Zwembad aan de Mauritskade 1938 .. 37
 Billitongebouw 1938, 1955 ... 39
 Niet gerealiseerde gebouwen .. 40
 Palais des Nations .. 40
Ommen ... **45**
 Edith Stichting .. 45
 Edith-Huis ... 46
 Edith-Hof .. 52
 Eerder Esch ... 54
 Aan de Regge .. 59
Villa's en Huizen .. **63**
 Nieuw Hofvliet, Zwolle 1929 .. 63
 Wassenaar 1954 ... 65
 Soestdijk 1960 ... 69
Diversen .. **71**
 Dienstwoning bij de watertoren van Aalsmeer 71
 Onbekend woonhuis .. 72
 Eettafel en stoelen .. 72
 Interieur .. 73
 Overige .. 73
 Nawoord ... 75

Appendix .. 77
 Maquettes .. 77
 In aanbouw ... 77
 Details .. 83
 Tekening watertoren Zutphen ... 85
 Werking van een watertoren ... 86
 Nalatenschap .. 87
 Hendrik Sangster door de jaren heen .. 88
Bronnen ... 89
Verantwoording ... 90
Index ... 91

Voorwoord

Hendrik Sangster wordt beschouwd als een van de belangrijkste watertorenbouwers van Nederland. Zijn torens zijn te vinden in gespecialiseerde boeken en op verschillende websites. Minder bekend is dat hij veel meer heeft gebouwd dan watertorens alleen. Of het nu om utiliteitsbouw gaat, villa's, woonhuizen of interieurs, zij zijn allemaal herkenbaar aan de stijl die we ook kennen van zijn watertorens.

In 2006 heeft Elke de Rooij een scriptie geschreven over Hendrik Sangster voor haar master aan de Universiteit van Utrecht. Ze beschrijft daarin zijn werk en andere professionele activiteiten en plaatst die in een cultuurhistorische context. [27]

Voor zover bekend heeft Hendrik Sangster nooit een inventaris of overzicht van zijn werk gemaakt. Een deel is gepubliceerd in 'de Ingenieur' en in andere vakbladen. Tekeningen, foto's en ander materiaal zijn terechtgekomen bij de toenmalige Stichting Wetenschappelijk Kunsthistorisch Onderzoek en Documentatie in 's Gravenhage. Het is niet duidelijk wat er daarna mee gebeurd is.

In 2011 verscheen een boek over de familie Sangster in Nederland. [30] Tijdens de voorbereiding van dat boek kwam veel materiaal boven water van verschillende leden van de familie inclusief Hendrik. In het kielzog van dit familieboek werd de nalatenschap van Hendrik Sangster, die een enthousiast foto-amateur was, onder de loep genomen. Behalve familie- en vakantiekiekjes waren er ook veel opnames en negatieven die betrekking hebben op zijn werk. Sommige foto's zijn herkenbaar van publicaties uit de twintiger en dertiger jaren. Veel is voor zover bekend nog nooit gepubliceerd. Behalve foto's zaten er in de koffer ook oude tijdschriften, manuscripten en brieven.

Een aantal van zijn werken hadden destijds een belangrijke nieuwswaarde. De kranten schreven er bij herhaling over. Deze kranten kunnen tegenwoordig on-line worden ingezien bij de Koninklijke Bibliotheek http://www.kb.nl.

Zo groeide het idee een boekje te publiceren met een overzicht van zijn werk als ingenieur en architect. Te publiceren omdat we de indruk hebben dat er nog steeds belangstelling bestaat voor wat hij heeft gebouwd en gemaakt.

Bart Sangster
Leidschendam,
Februari 2013.

Inleiding

Hendrik Sangster werd op 1 juni 1892 in Semarang geboren. Zijn vader, Adriaan Adam Sangster, was lid van de raad van bestuur van de Nederlands Indische Spoorwegmaatschappij. Zijn moeder was Johanna Christina Anke Catharina Haga, de dochter van een dominee. Zijn vader gaat in 1912, wanneer hij 50 jaar wordt, met pensioen. Zijn ouders gaan dan terug naar Nederland en vestigen zich in Velp. Hendrik is dan al in Nederland en heeft op 23 juli 1910 zijn eindexamen van de vijfjarige HBS in Haarlem behaald. [1] Het was in die tijd gebruikelijk dat kinderen van Nederlandse ouders voor het volgen van middelbaar onderwijs naar 'Holland' werden gestuurd. Zij werden dan bij familie of in een kostgezin ondergebracht. Wanneer Hendrik naar Nederland is gegaan weten we niet. Na de HBS ging hij naar de Technische Hogeschool in Delft. Op 23 januari 1915 of enkele dagen eerder slaagt hij voor het ingenieursexamen en wordt dan civiel ingenieur. [2]

Inmiddels is dan de eerste wereldoorlog in volle gang. Nederland blijft neutraal maar mobiliseert om op alles voorbereid te zijn. Hendrik wordt opgeroepen voor zijn militaire dienstplicht, die hij vervult bij het regiment genietroepen. Figuur 1 toont hem in uniform. De strepen op zijn mouw geven aan dat hij op dat moment nog een subalterne rang heeft. De man die naast hem staat heet waarschijnlijk van Drimmelen omdat die naam achter op de foto staat geschreven. Wie dat geweest zou kunnen zijn is niet bekend. Op 10 maart 1916 wordt hij van vaandrig tot reserve 2e luitenant

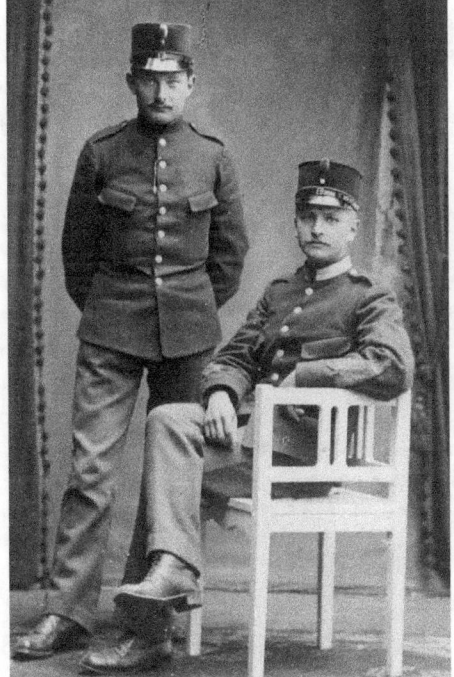

Figuur 1, Hendrik Sangster waarschijnlijk tijdens zijn opleiding tot officier met staande van Drimmelen.

bevorderd. [3] Hij blijft onder de wapenen en wordt op 1 augustus bevorderd tot 1e luitenant. [4]

Op 11 november 1918 komen de Geallieerden en de Duitse troepen in Compiègne een wapenstilstand overeen aan het westelijk front. Dit einde van deze oorlog was tevens de start van de eerste fase van Hendrik Sangsters professionele bestaan. Veel Belgen waren naar Nederland gevlucht voor het oorlogsgeweld en woonden en leefden in barakken in o.a. Noord Brabant. Het gedeelte van Noord Frankrijk waar het front had gelegen was volledig verwoest. Er waren veel problemen die met spoed moesten worden opgelost. Mensen weer een dak boven hun hoofd verschaffen was daar één van.

De Nederlandse regering stelde een commissie in, de commissie van Vollenhove, om te adviseren hoe Nederland Frankrijk kon helpen weer op gang te komen. Zo staat in de Tijd van 22 juli 1919 dat Nederlandse ingenieurs van het Ministerie van Verkeer en Waterstaat hun collega's in Rijssel (Lille) helpen bij het herstel van vaarwegen, bruggen en wegen. Daarna staat: *'De Nederlandsche regeering heeft aan de Fransche regeering geheel kosteloos aangeboden de barakken, tot dusverre dienende voor de vluchtelingenkampen te Uden en Nunspeet. Deze barakken met haar inventaris van tafels, banken, volledige bedden, dekens enz., kunnen woningen verschaffen aan 8500 personen. Zij werden ter plaatse afgebroken, ingepakt, verzonden en weer opgebouwd in de verwoeste streken, die de Fransche regeering zal aanwijzen, op kosten van Nederland onder leiding van een Nederlandse ingenieur.*

De permanente Nederlandse commissie voor Frankrijk heeft dit werk opgedragen aan ir. H. Sangster, reserve-luitenant der genie, die, vergezeld door 2 onderofficieren der genie, door den Minister van Oorlog in commissie is gezonden naar Frankrijk, ten einde behulpzaam te zijn bij den herstellingsarbeid in het verwoeste gebied'.

De bouw van de Cité Hollandaise in Lens en twee soortgelijke wijken in Liévin is de eerste fase van Sangsters professionele bestaan en loopt van 1916 tot 1921. De bouwkundige ondersteuning van het wederopbouwingsproject werd gefinancierd door de Minister van Oorlog. [5] Het lijkt daarom aannemelijk dat Sangster gedurende het project in militaire dienst is gebleven en in 1921 met groot verlof ging. Zeker is dat in 1924 aan hem op zijn verzoek eervol ontslag wordt verleend als 1e luitenant van het regiment genietroepen. [15]

De tweede fase in zijn loopbaan is zijn werk als ingenieur in vaste dienst bij de N.V. Waterleiding Maatschappij Noord-West-Brabant in Oudenbosch. Hij woont dan in Bosschenhoofd vlak bij een van de pompstations die worden gebouwd. Deze fase loopt van 1921 tot 1925. Hij verhuist daarna

naar 's Gravenhage waar hij zich vestigt als zelfstandig ingenieur-architect maar ook blijft werken in opdracht van de Waterleiding Maatschappij.
De derde fase wordt bepaald door het Koninklijk Instituut van Ingenieurs. Hij was staflid van de Orde van Nederlandse Raadgevend Ingenieurs en werd in maart 1927 tijdelijk redacteur van 'de Ingenieur', het weekblad van het Instituut. In september van dat jaar werd hij plaatsvervangend hoofdredacteur en hij bleef dat tot september 1947 toen hem gevraagd werd algemeen secretaris van het Instituut te worden en tevens hoofdredacteur van 'de Ingenieur'. Hij bleef in deze functies tot zijn pensionering in 1957. Hij was toen 68 jaar.

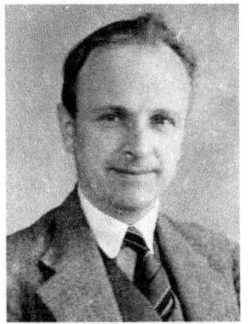

Figuur 2, Hendrik Sangster.

Deze derde fase had twee onderbrekingen. In de oorlog werd het Instituut op last van de bezetter gesloten. In september 1946 moest hij het redacteurschap opgeven vanwege het vele andere werk dat hij toen had. Gedurende deze hele periode vanaf maart 1927 kon hij zijn werk als zelfstandig architect voortzetten omdat hij kantoor kon houden in het instituut. Thuis had hij ook een grote werkkamer met tekentafels en andere benodigdheden. In de korte periode, '46-'47, dat hij niet aan het Instituut was verbonden zal hij kantoor aan huis gehad hebben.

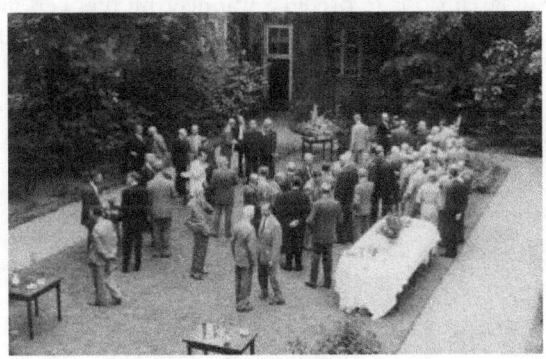

Figuur 3, Afscheidsreceptie in de tuin van het Instituut.

In dit boekje zal niet verder worden ingegaan op zijn werk als redacteur en lid van vele commissies en later zijn rol van algemeen secretaris. Dit boekje wil zich concentreren op zijn werk als architect. Bovendien geeft de scriptie van Elke de Rooij een uitstekende analyse van zijn rol in het Koninklijk Instituut van Ingenieurs en de architectenwereld in Nederland en daarbuiten. [27]

De vierde fase loopt als het ware geheel parallel aan de derde fase en betreft zijn werk als actief 'praktiserend' architect, dat hij kon combineren met het werk voor het Instituut.

Bij zijn pensionering werd hij benoemd tot Officier in de Orde van Oranje Nassau en kreeg hij de Zilveren Instituutsmedaille van het Koninklijk Instituut van Ingenieurs uitgereikt. Voor zijn werk als technisch adviseur van het Nederlandse Rode Kruis van voor en na de oorlog, waarvoor hij de gehele technische dienst reorganiseerde, kreeg hij het Kruis van Verdienste. In 1922 was hij al benoemd tot Chevalier de la Légion d'Honneur voor zijn werk in Frankrijk.

Zijn laatste ontwerp was zijn eigen huis in Soestdijk. Het was mooi gelegen onder de bomen met een prachtig uitzicht over de weilanden. Hij werd min of meer buurman van Koningin Juliana en Prins Bernhard, die aan de andere kant van de Biltseweg, in Paleis Soestdijk woonden. Hij had deze plaats bewust uitgezocht. Hij wist dat, ondanks de nabijheid van de vliegbasis Soesterberg, nooit en te nimmer straaljagers over het paleis zouden vliegen. Hierdoor had hij niet alleen een mooie plek gevonden maar vooral ook een rustige plaats om zijn laatste jaren door te brengen wanneer hij niet een van zijn grote reizen maakte. Hij overleed op 24 mei 1971 in Soestdijk op 78-jarige leeftijd.

Zijn werk zal in een aantal clusters worden besproken:
- Cité Hollandaise,
- Waterleiding Maatschappij,
- Watertorens,
- Gebouwen,
- Ommen,
- Villa's en huizen,
- Diversen.

In een appendix komen een aantal kleine onderwerpen aan de orde die los van elkaar staan. Ze variëren van foto's van maquettes en in aanbouw zijnde werken tot informatie over zijn nalatenschap.

Cité Hollandaise

In de inleiding hebben we al aangegeven hoe de Nederlandse regering direct na het einde van de oorlog in 1918 tot het besluit kwam Frankrijk met het herstel te helpen en hoe als onderdeel daarvan Hendrik Sangster werd belast met de bouw van wat later de Cité Hollandaise is gaan heten. De situatie in Nederland, Belgie en Frankrijk vlak na het einde van de oorlog was complex en moeilijk. Nederland was dan wel niet in oorlog geweest maar het had desalniettemin grote economische schade geleden. De schade in België en Frankrijk was van een geheel andere orde. De economische schade was daar enorm maar terwijl de industrie in Nederland alleen achterop was geraakt was die in Belgie en Frankrijk ook in belangrijke mate verwoest. Hetzelfde was het geval met de infrastructuur, wegen, waterwegen en het spoor. Veel jonge mannen waren gesneuveld met alle gevolgen van dien voor de beschikbare werkkracht. Ook de adminstraties in deze landen moesten weer op orde worden gebracht. Het transport van de ontmantelde barakken op zich was moeizaam. Het in orde brengen van het noodzakelijke papierwerk was zo mogelijk nog moeizamer. Kortom het uitvoeren van het besluit van de Nederlandse regering had veel voeten in de aarde. De geschonken barakken met toebehoren moesten twee grenzen passeren en dwars door het meest beschadigde deel van de beide landen worden vervoerd, waar de frontlijn had gelegen.

Hoe de keuze van de Franse regering op Lens is gevallen is niet bekend. Het idee dat de barakken gewoon konden worden opgebouwd en dat daarna de Fransen er in zouden trekken, bleek iets te eenvoudig.

Een uitstekende manier om te volgen hoe een en ander is gegaan en welke problemen moesten worden overwonnen is het volgen van de rapportages in de Nederlandse kranten.

In de NRC van 16 september 1919 is een uitgebreid verslag van de Frankrijk correspondent van zijn reis door het verwoeste Pas de Calais. [6] Het is getiteld 'Huisvesting en voeding in verwoest gebied' en is gedateerd 13 september. Het begint met de manier waarop de Franse overheden de situatie aanpakken en de vele klachten daarover van de bevolking en van parlementsleden. In het verslag wordt geciteerd uit een gesprek met Ir. H. Sangster. *'Die grote barakken, zo vertelde hij, bleken niet met de woonaard van de mensen in dit land te stroken. Vandaar, dat wij ze in "chalets" hebben veranderd. Op*

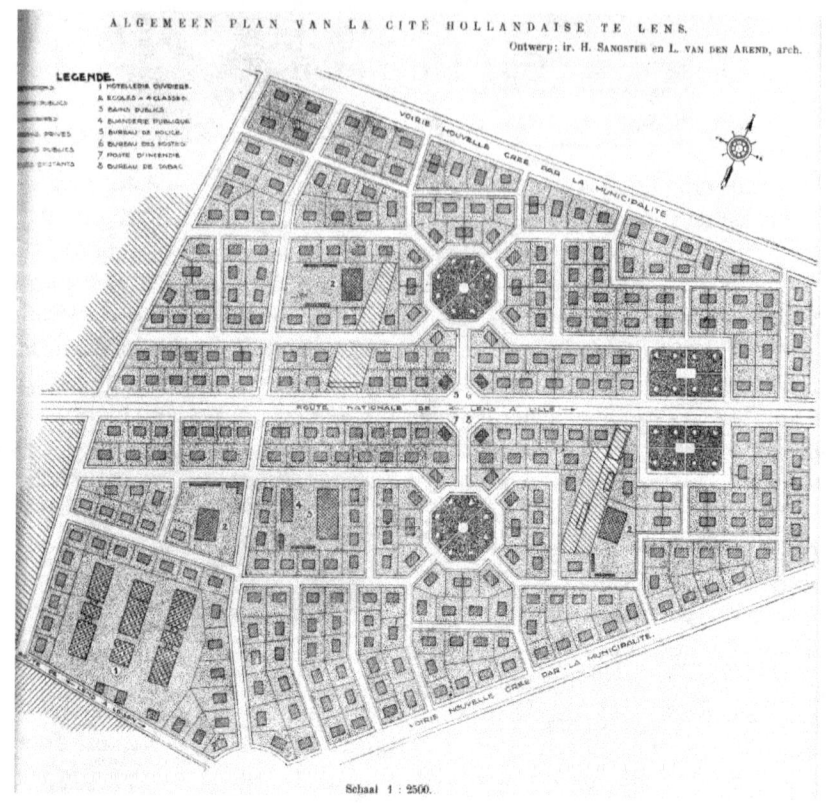

Figuur 4, Kaart van de Cité Hollandaise in Lens.

twee plaatsen worden die opgetrokken. Driehonderd komen er bij Lens. Een badinrichting, een paar gemeentelijke wasserijen, een politiebureau, postkantoor en drie scholen horen er bij. Twee andere soortgelijke woninggroepen zullen bij Liévin worden opgetrokken. Ze zijn van de semipermanente soort.

Niet alles, wat de heer Sangster me uiteenzette, was voor de krant. Men begint er. Slechts enkele woningen staan er al. Bovendien is dit werk van mensenlievendheid op reële bodem. Men behoeft hierbij volstrekt niet aan het toen altijd een beetje muffe spreekwoord te denken, dat wel begrepen liefdadigheid bij zich zelf begint (...). Dit is ook een kwestie van handel. En handel breng concurrentie mee. "Getemperde openbaarheid" is dus zaak. (...)

De heer Sangster wilde over die dorpen in wording voorlopig liefst het zwijgen bewaren. Op het resultaat, de daad komt het aan. Wel heeft hij me tot een bezoek uitgenodigd, als men er verder mee is. We komen er dus op terug. Het zal de moeite waard zijn, de

aanblik dan te vergelijken met die van enige weken geleden, o.a. van de tijdelijke woningen, door het Engelse legerbestuur de bewoners ter beschikking gesteld. Naar ik hoorde voldoen ze niet. Onder dubbele ijzeren bekapping zijn ze 's zomers te warm, 's winters te koud.
De heer Sangster sprak door: -de moeilijkheid is om de materialen ter plaatse te krijgen. Het vervoer laat natuurlijk te wensen, vooral door opstoppingen. Ook komt men er mee op afgelegen plaatsen, die nog niet zijn opgeruimd en waar gevochten is. Daar ontploffen nog af en toe granaten. Zeven Nederlandse vaklieden heb ik bij me. Zij hebben vooral ten taak de finishing touch aan te brengen. Een moeilijkheid is nog geschikt werkvolk te krijgen. Op het ogenblik werken we ook met Duitse krijgsgevangenen. Dat heeft zijn bezwaren. De mannen snakken naar huis. Als je hun een vaste taak opgeeft, gaat het goed, maar anders heb ik hen liever niet.
Dit wat de taak van de heer Sangster aangaat. Men weet het, daartoe bepaalt de

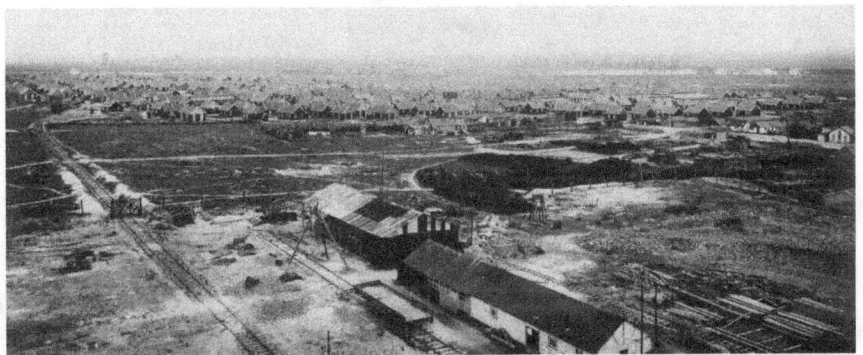

Figuur 5, De wijk in aanbouw op de achtergrond; op de voorgrond aanvoer van materialen.

Nederlandse hulp zich niet. Bovendien stelt het melkkoeien en vaarzen ter beschikking om de Franse veestapel er weer bovenop te helpen'.

Op 17 december van hetzelfde jaar vindt een vergadering plaats van het Koninklijk Instituut van Ingenieurs. Ir. R.A. van Sandick houdt een voordracht met als titel: 'Hulp van Nederland tot herstel der verwoeste streken in Noord-Frankrijk'. Hij verteld hoe na de missie van februari de aanbevelingen werden overgenomen door de Nederlandse regering en hoe daarna de Commissie van Vollenhove permanent werd. Een van de aanbevelingen was een wet die de regering zou machtigen een rentedragend voorschot te geven aan Frankrijk van 25 miljoen gulden, dat na vijf jaar in guldens zou moeten worden terugbetaald. Dit voorschot zou dienen om de rekeningen te betalen van door Nederland geleverde goederen en diensten.

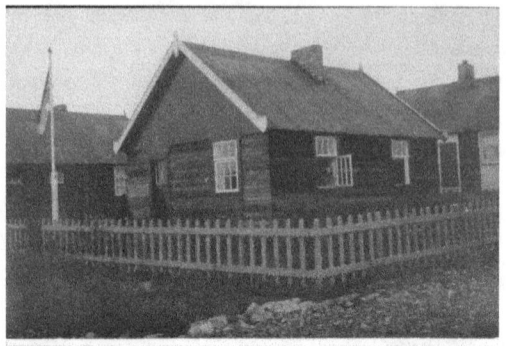

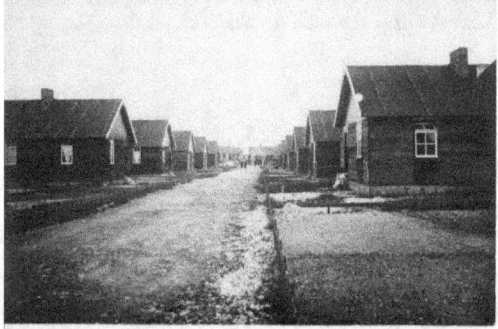

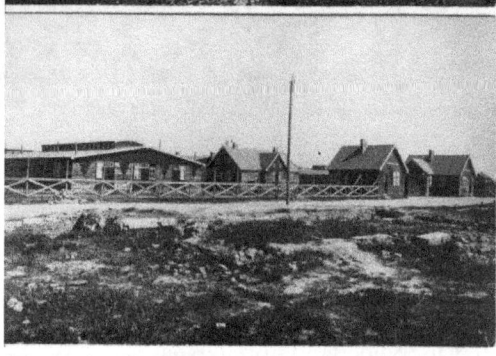

Figuur 6, Huis van de Familie Sangster, Square de la Reine, Hotel des Ouvriers.

Uit het verslag blijkt dat de Fransen om verschillende redenen niet staan te trappelen van ongeduld om het Nederlandse krediet op te souperen. Hij noemt verschillende voorbeelden en zegt dan: 'Het is een *lijdensgeschiedenis doch thans is een cité hollandaise bij Lens ontworpen door ir. Sangster en architect van den Arend, waarbij het materieel van de vroegere barakken der vluchtelingen onder Uden en Nunspeet door Nederland aan Frankrijk ten geschenke gegeven, dienst doet. De pogingen om door de Ned. Industrie houten noodwoningen te doen leveren zijn tot dusverre niet gelukt'* en zo gaat de voordracht verder. [7]

Uit het verslag van Sandick blijkt ook dat er een andere reden voor de Fransen is om niet te happig te zijn het Nederlandse aanbod te aanvaarden. Het heeft te maken met de scherpe koersdaling van de Franse franc. De koers was na de oorlog FRF 1 = f 0,47 en was een jaar later gedaald tot f 0,24. Alle leningen moesten na vijf jaar worden terugbetaald in guldens en het lag niet in de verwachting dat de koers zich zo snel zou herstellen.

In 1920 was er in Rijssel een grote tentoonstelling waar ook Nederland aan deelnam. Dat was aanleiding voor een officiële bijeenkomst op 27 september

met de Nederlandse gezant, die overigens door ziekte afwezig was, en andere officials van Franse en Nederlandse zijde. Ook de pers van beide landen was ruimschoots vertegenwoordigd. Er werd een snelle tocht vanuit Rijssel naar Lens gemaakt. Het verslag daarvan stelt ons in staat de vorderingen in de Cité Hollandaise op de voet te volgen. [8]

Voor vertrek naar Lens sprak de heer Everwijn, administrateur, chef der afdeling handel aan het ministerie van LHN (Landbouw, Handel en Nijverheid). *'Deze uitte zijn bewondering voor de houding der bevolking in dit wreed beproefde land en Nederlands verlangen, mee te werken om ze weer geheel op de been te helpen. Hij repte van de daarvan gegeven bewijzen, van de vrees der Hollanders, de schijn te wekken hun steun op te dringen en van zijn eigen waarneming, hoe telkens voortgang met de heropbouw bleek gemaakt'.*

Het verslag gaat na een beschrijving van de rit naar Lens verder: *'De heer Sangster, die de stoet van Rijssel af had begeleid, ontving het gezelschap in het nog niet geheel voltooide arbeidershotel. De vorige dag pas had hij gehoord, dat het hem, aldus drukte hij zich in zijn Franse welkomstrede uit, de eer zou aandoen het dorp te bezoeken. De heer Sangster is een degelijke werker, hij vraagt geen lof. Wat hij echter in het begin geheel alleen in deze gruwelijke woestenij heeft doorstaan, hoe hij alle natuurlijke en opzettelijke bezwaren te boven is gekomen, wat hij daar tot stand heeft gebracht en nog dagelijks tot stand brengt, is enorm. Stellig was het echter een eer voor de bezoekers, daar door de hupse bouwmeester te worden rondgeleid. Het moet hem aan 't hart zijn gegaan, dat de bezichtiging niet anders dan vluchtig kon zijn. Prachtig is zijn door-en-door echte verknochtheid aan dit werk, waarlijk zijn werk, dat nu elke dag frisser, fleuriger en kloeker als iets om te herademen midden in de wildernis verrijst. Dat doen nu de sterke kleuren, die meer en meer de laffe grondverf vervangen. Gemiddeld worden er elke dag twee huizen afgeleverd. Een moeilijkheid is, wie daarin zullen trekken. Bij de prefect van het departement Nauw van Calais berust de beslissing. Dat heeft meer voeten in de aarde dan men denkt. De huur zal ongeveer op 50 frank in de maand worden gesteld. Voor de Franse overheid komt elke woning ongeveer op 3000 frank'.*

Op 12 juni 1921 is het dan zo ver. De Cité Hollandaise kan worden overgedragen aan de Franse autoriteiten. In de

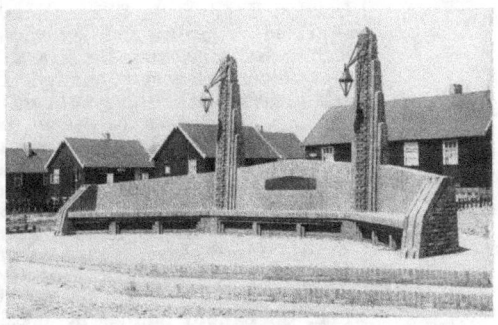

Figuur 7, Het monument en de bank ter herinnering van het tot stand komen van de Cité Hollandaise.

NRC van 14 juni 1921 wordt verslag gedaan van de feestelijke overdracht van het project in Lens. [10]

Het werk van ingenieur Sangster te Lens.

Onze correspondent te Parijs schrijft:
Voor wie in een gerieflijke auto gezeten den weg tusschen Rijssel en Atrecht komt langsgesnord, doemt Holendam plotseling in de knekelige wildernis van zacht golvende vlakten, zonder boom of huis op, de puurbelijnde, onopgesmukte, de zuivere blijheid dier warm gekleurde, houten woningen met één-steensmuren en daarvoor in het lage hek gevat voor elk het tuintje, nu nog onbeplant, toch al een oase van fleurigen en gezonden, bloeienden eenvoud.

Over des ingenieurs Sangster's prachtige schepping hoef ik niet meer te schrijven. Deskundigen hebben daarover hun licht laten schijnen, ook uit mijn vulpen vlooiden al vroeger beschrijvingen, toen alles nog niet op orde was. De bouwmeester, die eigenlijk manus-van-alles was, mocht ik eens een dag op de vingers kijken. Hem moet de overdracht innige voldoening geschonken hebben, de kroon op twee jaar noeste werkzaamheid. Eerst alleen, toen om hem alles nog een baaierd was, waarin natuurkrachten verbrijzelend en verscheurend schenen te hebben gespookt zonder dat menschenhanden iets hadden gecorrigeerd. Allengs werd het puin geschift, werden bouwvallen opgeruimd, wegen blootgelegd en opgekalefaterd, bruggen en mijnen weer zoo goed en zoo kwaad als 't ging bruikbaar gemaakt.

Toen ingenieur Sangster uit Delft kwam, stond één ding bij hem vast: ik wil me in dienst van den heropbouw in Frankrijk stellen. De commissie-Van Vollenhoven opende daartoe de gelegenheid. Hoe het plan van den dorpsaanleg bij Lens en Liévin allengs uitgroeide is bekend. De bouwkundige stond er eerst met steun van één of twee assistenten voor. Op de moeilijkheden, daarbij ondervonden, zinspeelde jonkheer Loudon Zondag, de Cité hollandaise aan de Fransche overheid overdragend. Er waren administratieve en technische bezwaren. De Fransche autoriteiten waren niet steeds tot steun geneigd. De heer Sangster had een kiesche taak: dit geschenk der Nederlandsche regeering was zonder precedent, noch is het nagevolgd. Zou de Hollandsche ingenieur niet indringer lijken?

Hij stond — ook daaraan herinnerde de gezant — overigens niet alleen. Te Rijssel waren twee Nederlandsche ingenieurs gedetacheerd om te helpen bij het herstel van wegen, bruggen en kanalen. Ook de positie dezer heeren was niet gemakkelijk. Ook stelde Holland vee beschikbaar om den voestapel weer op de been te helpen. De beesten kunnen hier best aarden, op enkele punten is enkel Hollandsch vee. Dr. van Rijn geeft zich in verband met deze belangen veel moeite. Nu belooft de geëindigde tentoonstelling voor het geteisterde gebied weer ruime bate.

> De heer Sangster hield vol Weldra had hij ook anderen steun: in de woestijn stichtte hij een gezin De gezant bracht Zondag bij het noenmaal nog een dronk op mevrouw Sangster en den jonggeboorne uit. Glimlachend, zacht, geduldig en vasthoudend — ook deze eigenschappen werden officieel geroemd — kwam de jonge, blonde ingenieur alle hindernissen te boven. Daarbij hielp hem, dat hij als iets van zelf sprekends zich zelf de hoogste eischen stelde. Zelf sloeg hij in, wat de arbeiders voor de afwerking van de woningen behoefden. Borstels en dergelijke voerde hij bijvoorbeeld in zijn auto uit Rijssel mee. Nog woont hij in een huis, geheel aan de andere gelijk, tusschen de dorpelingen.
> Deze zijn al geheel ingeburgerd. Het krioelt er van de kinderen als kiekens in de ren. Zondag stonden ze voor de school opgesteld, de jongens met de voor deze gelegenheid extra gewasschen en gladgekamde haren, de meisjes, piekerig en stroobond meest de pruikebol, allemaal een beetje wezenloos, een beetje onder den indruk, maar toch onbevangen. Een dreumes drukte bedusd een bloemenbos, voor den heer Loudon bestemd, tegen het gezwollen buikje en wou die nauwelijks afstaan. Toen echter mevrouw Loudon en de gezant met gulle hand kwatta-reepen begonnen uit te deelen, was 't ijs spoedig gebroken.
> Van 't ietwat pijnlijk incident tusschen Baely, burgemeester van Lens en socialistisch Kamerlid, een stoeren baas, en Lugol, onder-staatssecretaris van de bevrijde gebieden, heeft het telegram al met een enkel woord gewag gemaakt. Het is de oude kwestie der toekenning van fiksche bedragen aan ondernemers bij de aanbesteding van woningbouw voor de geteisterden, waarvan stellig ernstig misbruik is gemaakt, daar die noodwoningen het in alle opzichten afleggen tegenover de Hollandsche huizen. De onderminister pleitte verzachtende omstandigheden, hij erkende hij de waarheid van de aanklacht ten deele.

Bij deze overdracht werd ook een door Sangster ontworpen bakstenen bank onthuld die was bedoeld als monument ter herinnering aan deze gebeurtenis. Op de bank was een bronzen plaquette aangebracht met de volgende tekst: '1919-1921. La Cité Hollandaise fut érigée pour les sinistrés de la Grande Guerre par le Royaume des Pays-Bas avec le concours du Gouvernement Français'. (Het Hollandse dorp werd gebouwd voor de slachtoffers van de Grote Oorlog door het Koninkrijk der Nederlanden met de steun van de Franse Regering.)

Zo ontstond in Lens La Cité Hollandaise en de twee dorpen in Liévin. Het was bedoeld voor tijdelijke huisvesting. Hoe lang de huizen in Liévin hebben gestaan is niet bekend. De Cité Hollandaise of althans een deel daarvan heeft bestaan tot ruim na de tweede wereldoorlog. In de begin

zestiger jaren heeft de auteur er nog een paar gezien toen hij met zijn ouders op doorreis naar huis een kort bezoek aan Lens bracht.

Aan het einde van de zestiger jaren, ruim 45 jaar nadat ze waren gebouwd, besloot het gemeentebestuur van Lens het overgrote deel van de houten woningen te slopen vanwege de aanleg van een grote doorgaande nieuwe weg de Rocade Minière, A21, precies op de plaats van de Cité Hollandaise. De Route Nationale de Lens à Lille, nu Route de Lille, D917, bestaat nog steeds. Om de herinnering aan de Nederlandse hulp te bewaren, werden nieuwe namen gezocht. Opvallend is dat ook hier de herinnering aan de Tweede Wereldoorlog het heeft gewonnen van die aan de 'Grote Oorlog'. In april 1970 werd in de wijk La Cité Hollandaise, in aanwezigheid van de Nederlandse ambassadeur, 'la Résidence Anne Frank' geopend. [26]

Volgens verhalen in de familie waren de woningen niet alleen comfortabel maar ook duurzaam omdat de houten wanden in feite dubbele wanden waren waar tussen puin was gestort dat ruim voorhanden was en zo niet hoefde te worden verwijderd. Dit verhaal wordt min of meer bevestigd door de al

Figuur 8, Opmetselen van binnenmuren.

eerder genoemde Ir. R.A. van Sandick die op 14 juni 1921 in de Nieuwe Tilburgsche Courant beschrijft dat de huizen zo droog en comfortabel zijn omdat de muren zijn opgemetseld van stenen uit het puin, met aan beide zijden de houten muren opgetrokken uit het hout van de Nederlandse barakken. Hij meldt in hetzelfde bericht dat de feitelijke bouw van de Cité pas is begonnen in maart 1920 en dat de bouw van de twee wijken in Liévin pas begon in januari 1921. Hij spreekt de verwachting uit dat de overdracht van Liévin in augustus 1921 zal zijn. [11]

Alle inspanningen in Frankrijk krijgen een staartje wanneer op 19 januari 1922 in de Rex-Bioscoop in 's Gravenhage een huldiging plaats vindt van drie ingenieurs:

- J.F. Schönfeld,
- D.A. van Heyst,
- H. Sangster.

De avond was georganiseerd door een comité onder voorzitterschap van Ir. R.A. van Sandick onder het patronaat van de Franse gezant de heer Charles Benoist. Aanwezig waren o.a. de Franse en de Roemeense gezant en minister de Visser, de minister van Onderwijs, Kunsten en Wetenschappen. De Franse gezant, de heer Benoist, speldde bij elk der drie ingenieurs de eretekenen Chevalier de la Légion d'Honneur op de borst. [12]

Liévin

Lens ligt zo'n 30 kilometer ten zuidwesten van Lille/Rijssel. Als men de Route de Lille volgde kwam men direct in de nieuw gebouwde wijk uit. Liévin op zijn beurt ligt weer 6 kilometer verder in het verlengde van de Route de Lille aan de andere kant van Lens. Zowel in Frankrijk als in Nederland stond de aandacht voor Liévin geheel in de schaduw van Lens. Waarschijnlijk was dat omdat met de oplevering en de overdracht van de Cité Hollandaise het nieuwe er af was.

Eparges

In de nalatenschap van Sangster bevindt zich een aantal ansichtkaarten uit Bar le Duc waarvan er twee zijn beschreven. Het poststempel is slecht leesbaar maar het lijkt dat deze kaarten op 18 en 20 november 1920 zijn verstuurd naar zijn echtgenote in een hotel in Parijs. Op de kaart wordt gerefereerd naar gesprekken met de préfect. Kennelijk zijn die goed verlopen. Er zijn ook een paar kaarten bij die niet zijn verstuurd met beelden van de verwoestingen in Eparges, een klein dorpje in het voormalig niemandsland bij Verdun.

De betekenis van deze kaarten wordt duidelijk naar aanleiding van een bericht in de Nieuwe Tilburgsche Courant van 9 november 1920. De Nederlandse heer en mevrouw van Wezel hebben FRF 500.000 gegeven voor de wederopbouw van Eparges ter nagedachtenis aan een daar gesneuvelde vriend van hen, de onderluitenant R. Dreyfus. Omdat van Wezel niet goed weet hoe zijn plan uit te voeren, adopteert de Nederlandse afdeling van de stichting 'Retour au Foyer' het project. Deze stichting was opgericht om meubilair te leveren voor de bewoners van de Nederlandse wijken in Lens en Liévin maar neemt deze taak er graag bij ook al past het niet binnen de doelstelling van de stichting. De krant meldt dat de secretaris

van de stichting, de heer van Maasdijk, Bar le Duc en Eparges bezoekt met Hendrik Sangster, die was gevraagd technische assistentie te verlenen bij de uitvoering van dit project. Iedereen was kennelijk enthousiast en Sangster ging tekenen. [9]

In de NRC van 2 mei 1923 wordt verslag gedaan van de opening van het herbouwde dorp. Mevrouw van Wezel en ook de heer van Wezel kunnen er niet bij zijn. Helaas waren zij beiden, voordat het project af was, kort na elkaar overleden. Men beschrijft de tocht met de trein van Parijs naar Verdun en van daar naar Eparges. *'In 't herbouwde dorp was 't feest, uit alle huizen was de Franse en de Nederlandse driekleur gestoken. Aan de ingang stond een erepoort van groen. De bewoners en die uit de buurt drongen om de hoge heren en andere dik bestofte reizigers uit de verte samen. Na de begroeting door burgemeester en pastoor begon 't bezoek met een wandeling langs de nieuwe huizen. Een Franse architect heeft ze gebouwd, een bijzonder karakter dragen ze niet. De gever en degenen met de uitvoering van zijn wil belast, hadden een andere opdracht dan de Nederlandse ingenieur Sangster die de Nederlandse wijken bij Lens en Liévin in Hollandse stijl, fris met sterke kleuren, liet optrekken. De bewoners, wien de woningen ter beschikking worden gesteld, met dien verstande dat de vergoeding voor oorlogsschade, die hun zal geworden, als Duitsland betaalt, in handen van de gemeentelijke fiscus wordt teruggestort, geven de doorslag, wat inrichting en uiterlijk der huizen betreft.'* [14]

Het Vaderland van 1 mei 1923 rapporteert op een gelijkluidende manier over de grijsheid en saaiheid van de huizen en het conservatisme van de bewoners. Toch ziet deze krant kennelijk een lichtpuntje. *'Wij hadden ons in navolging van Lens kleurige Hollandse huisjes voorgesteld of 'n typisch Lotharings dorp. Maar de Franse aannemers wisten niets anders te verzinnen dan enige zware stijlloze boerewoningen, zielloos aan elkaar geplakt, waardoor alleen het door Ir. Sangster gebouwde pastoorshuis 'n prettige uitzondering maakt. Twaalf huizen zijn nu opgericht en nog zes kunnen er van de gift van onze landgenoot worden gebouwd. Daar het dorp slechts 'n 70-tal zielen telt, is er ruimschoots in onderdak voorzien.'* [13] Voor zover bekend zijn er geen afbeeldingen van deze pastoorswoning.

Waterleiding Maatschappij Noord-West-Brabant

In het begin van de eeuw wordt het belang van schoon drinkwater meer en meer onderkend. Er komen op gemeentelijk niveau waterleidingbedrijven en -bedrijfjes. Geleidelijk aan groeit de behoefte aan schaalvergroting en professionalisering.

Roosendaal was aan het einde van de 19e eeuw de eerste stad in Noordwest Brabant met een waterleidingbedrijf, gevolgd door Breda (1894), Bergen op Zoom (1899) en Waalwijk (1901). De streekwatervoorziening in Noord-Brabant kwam pas laat op gang. Op het platteland hadden de meeste mensen een eigen waterput die een redelijke kwaliteit drinkwater leverde. Door de komst van militairen en Belgische vluchtelingen tijdens de eerste wereldoorlog kwam er meer behoefte aan water op het platteland. De steden moesten gaan samenwerken om een betrouwbare drinkwatervoorziening van stad en platteland te garanderen.

In 1918 stichtten acht gemeenten de N.V. Waterleiding Maatschappij Noord-West-Brabant, Fijnaart, Dinteloord, Hoge en Lage Zwaluwe, Oudenbosch, Standdaarbuiten, Terheijden, Willemstad en Zevenbergen. In 1921 sloten zich daar nog vijftien andere gemeenten bij aan. Deze uitbreiding en schaalvergroting maakte een enorme aanpassing van het bedrijf noodzakelijk. Onder leiding van de directeur Ir.Jan J. Roelants jr. werd begonnen met de aanleg van het leidingnet, de aankoop van terreinen voor pompstations en watertorens, het boren van waterputten, etc. Eind 1924 werd het eerste water geleverd.

Hendrik Sangster kwam na de oplevering van Liévin, eind 1921, in dienst van de waterleidingmaatschappij en werd verantwoordelijk voor het bouwprogramma.

Het Vaderland doet 30 december 1924 uitvoerig verslag van de opening van het nieuwe waterleidingnet van de maatschappij maar spreekt de eerste helft van het artikel abusievelijk over de waterleiding voor Noord-Oost-Brabant. *'Wat de zelfstandige kleine gemeenten niet hebben kunnen volbrengen, is hun door samenwerking gelukt. De thans geopende waterleiding is er op berekend niet minder dan vier-en-twintig gemeenten met te zamen ca. 130,000 zielen en een oppervlakte van ca. 90,000 hectare van drinkwater te voorzien; zij is door samenwerking van die gemeenten met steun van Rijk en Provincie tot stand gebracht'.*

Het artikel vertelt dat het plan is gemaakt door ir. G. Roelants Jz., oud-ingenieur van het Rijksbureau voor Drinkwatervoorziening. Het legt uit dat er eigenlijk twee min of meer onafhankelijke verzorgingsgebieden zijn met zelfstandige buizennetten. De grens wordt gevormd door de spoorlijn Breda Rotterdam. Er zijn ook twee pompstations, één voor het westelijk gedeelte te Seppe en één voor het oostelijk deel in Oosterhout.

'Uit de centrale put wordt het water door pompwerktuigen in het hoofdgebouw van het pompstation opgevoerd naar een ontijzeringsinrichting. Door regulateurs vloeit het water naar de reinwaterkelder. Het pompstation pompt het uit die kelder op naar de watertorens, van waar uit de verzorging van de aangesloten gemeenten geschiedt. Beide gedeelten van het gebied hebben een dergelijke installatie. Ze hebben ook ieder hun eigen watertorens; het oostelijk gebied vier, n.l. te Dongen, Hooge en Lage Zwaluwe, Loon op Zand en Raamsdonk; het westelijk gebied acht, n.l. te Dinteloord, Etten en Leur, Fijnaart, Zevenbergen, Steenbergen en te St.-Philipsland.' Het artikel vervolgt met getallen over de beoogde lengte van het buizennet en de capaciteit van pompen.

De opening vindt plaats in de raadzaal te Oudenbosch. Toespraken worden gehouden en een lunch gebruikt. De echte opening vindt plaats in Seppe (wordt in de krant abusievelijk Lempe genoemd), op het pompstation. Burgemeester Moons van Raamsdonk voert het woord, gevolgd door minister Aalberse, van Arbeid, Nijverheid en Handel. 'Met de wens, dat Gods zegen op dit werk, dat in het belang van volksgezondheid en nijverheid is ondernomen, verklaarde de minister daarop de waterleiding geopend'. [18]

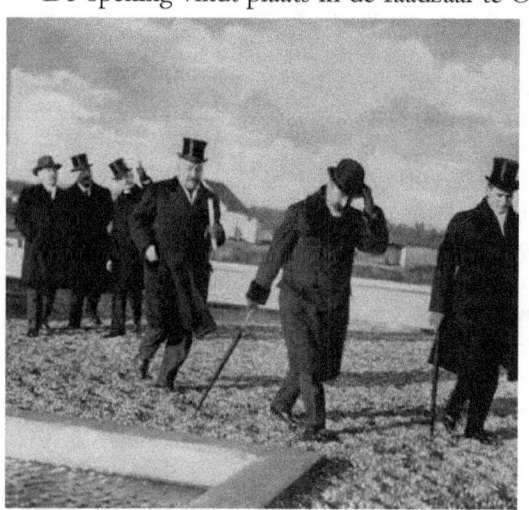

Figuur 9, Op weg naar de opening bij het pompstation in Seppe. Hendrik Sangster is de derde van links die kennelijk de andere twee heren iets aanwijst.

Van het pompstation in Seppe zijn in de nalatenschap maar twee foto's beschikbaar. Het onderschrift is van de hand van Hendrik Sangster. Van het pompstation in Oosterhout zijn veel meer foto's bewaard gebleven inclusief een door de KLM verzorgde luchtfoto. Om een beeld te krijgen van hoe de verschillende installaties er uitzagen is het

bekijken van één pompstation met toebehoren voldoende. Er was maar één ontwerp en daarmee waren de pompstations identiek.

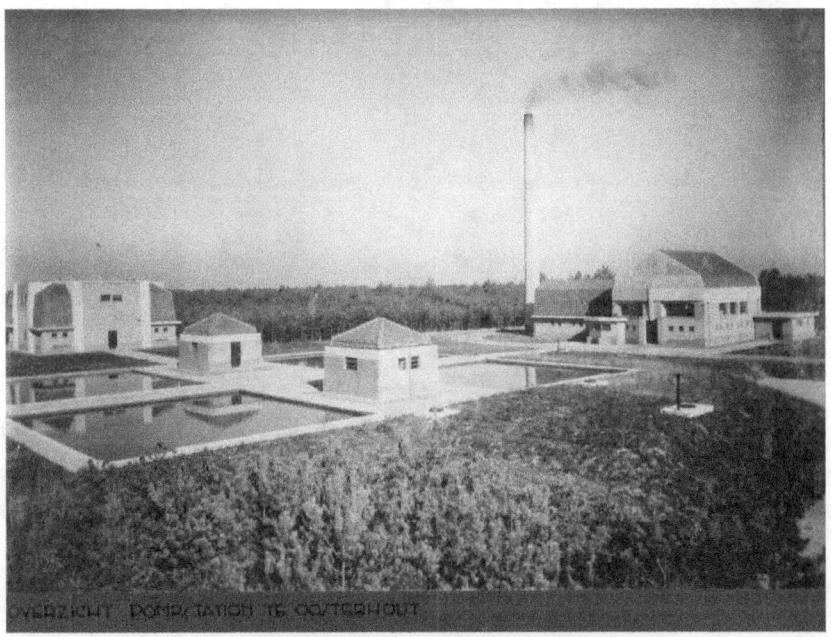

Figuur 10, Pompstation Oosterhout; overzicht.

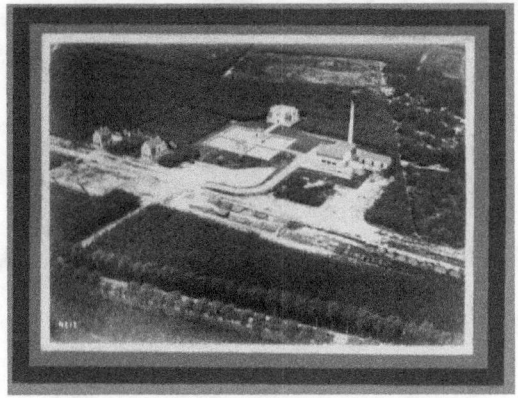

Figuur 11, Pompstation Oosterhout vanuit de lucht.

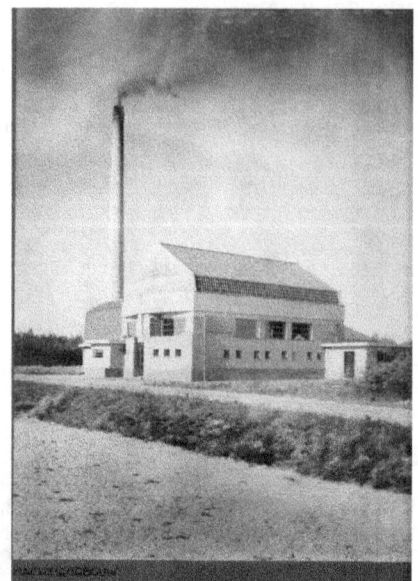
Figuur 12, Machinegebouw.

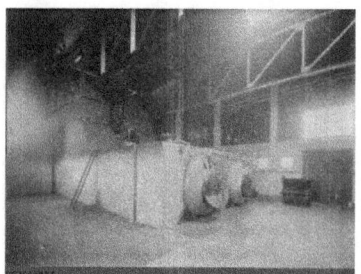
Figuur 13, Ketelhuis.

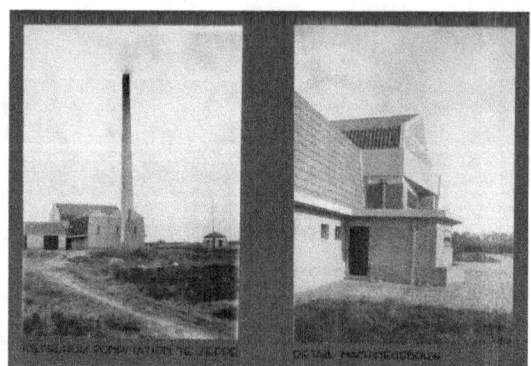
Figuur 14, Pompstation te Seppe; Ketelhuis en detail machinegebouw.

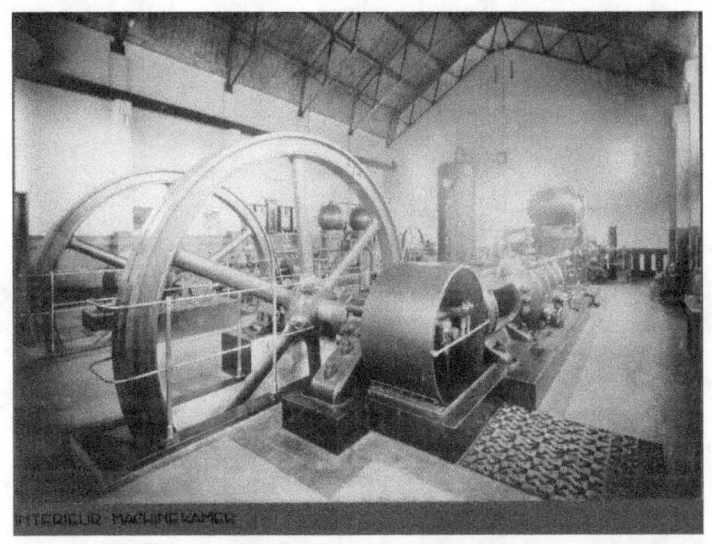

Figuur 15, Interieur machinekamer.

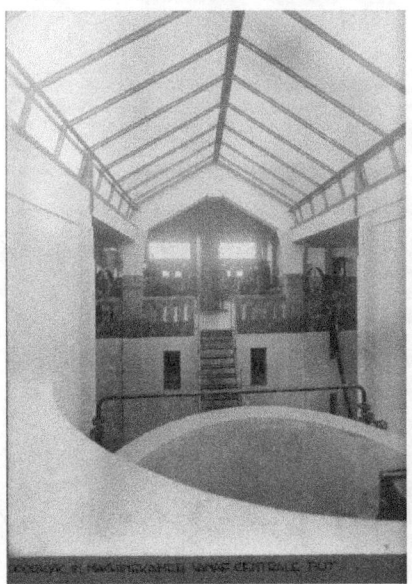

Figuur 16, Doorkijk machinekamer.

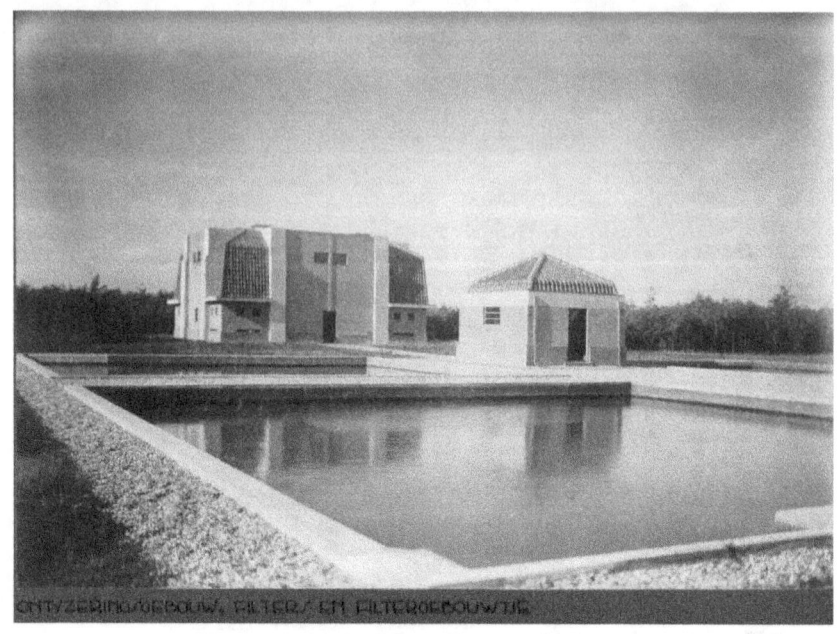

Figuur 17 Ontijzeringsgebouw, filters en filtergebouwtje.

Figuur 18, Sproeier ontijzeringsgebouw.

Figuur 19, Interieur regulateurgebouwtje.

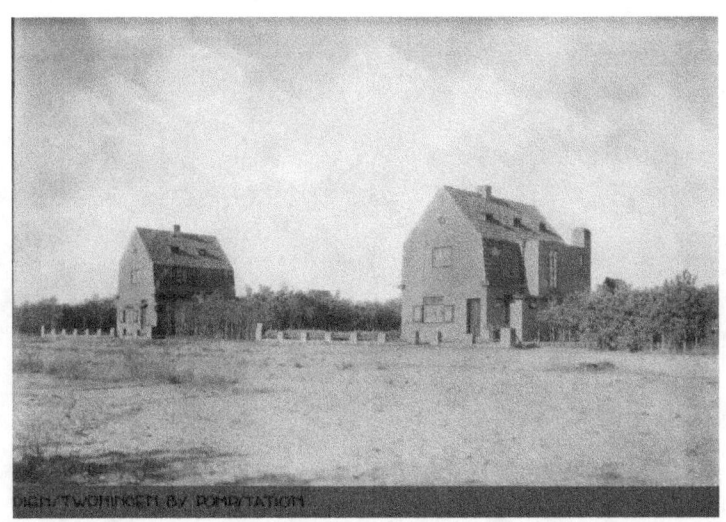

Figuur 20, Dienstwoningen.

Watertorens

Hendrik Sangster heeft voor zover bekend 19 watertorens gebouwd. De eerste 11 waren in opdracht van de N.V. Waterleiding Maatschappij Noord-West-Brabant waar hij in dienst was. De eerste vier waren klaar toen het nieuwe waterleidingnet in 1924 werd geopend en de resterende zeven waren opgeleverd toen Sangster zich in 1925 zelfstandig vestigde in 's Gravenhage. Het grootste deel van de plannen was gerealiseerd en een ingenieur in vaste dienst van de maatschappij was niet meer nodig. Het is interessant te zien dat er een gat in dit bouwprogramma zit van '25 tot '32 waarna de resterende twee torens worden gerealiseerd. In 1934 bouwde hij zijn laatste toren, de dertiende toren voor de Waterleiding Maatschappij Noord-West-Brabant.

Nr.	Jaar	Plaats	
1	1922	Dongen	
2	1923	Etten-Leur	
3	1923	Zevenbergen	Opgeblazen 31-okt-44
4	1923	Steenbergen	Opgeblazen 3-nov-44
5	1925	Fijnaart	Opgeblazen 3-nov-44
6	1925	Made/Hooge Zwaluwe	Opgeblazen 29-okt-44
7	1925	Raamsdonksveer	
8	1925	St Philipsland	
9	1925	Kaatsheuvel	Afgebroken 1985
10	1925	Dinteloord	Opgeblazen 2-nov-44
11	1925	Anna Jacobapolder (Tholen)	Opgeblazen 23-jan-44
12	1926	Zutphen	
13	1927	Aalsmeer	
14	1930	Naaldwijk	
15	1932	Gilze	Opgeblazen 10-okt-44
16	1932	De Lichtmis	
17	1933	Domburg	
18	1934	Vriezenveen	
19	1934	Almkerk	Opgeblazen 20-apr-45

Zevenbergen en Steenbergen vormden een identiek paar, net als de torens van Dinteloord en Kaatsheuvel. De zesde toren stond op de grens tussen

Made en Hooge Zwaluwe en wordt zowel watertoren van Made als van Hooge Zwaluwe genoemd. Hierdoor lijkt het of er twee torens zijn geweest.

Sangster heeft vanaf 1923 grote invloed gehad op de wijze waarop watertorens werden vorm gegeven. Dat zal het gevolg zijn geweest van de stijl die hij koos en het feit dat er in een zeer korte tijd een groot aantal werd

Figuur 21, Manuscript van artikel in 'Water en Gas' uit 1924.

gebouwd. Een artikel van zijn hand dat werd gepubliceerd in 1924 in het jubileumnummer van 'Water en Gas', heeft vrijwel zeker ook een belangrijke bijdrage geleverd aan zijn bekendheid en invloed. In dit artikel gaat hij in de eerste plaats in op de plaatsing van de toren in het in ons land bijna altijd vlakke landschap. De plaats en de grootte wordt bepaald door het buizennet en de functionele eisen. Met dit als een gegeven komt het er op aan dat vorm, materialen en silhouet in harmonie met de omgeving zijn. *'Komt de watertoren achter een hoge dijk te liggen of is ze direct omgeven door huizen of bomen, dan zal de vormgeving zodanig moeten zijn, dat de verhoudingen ook nog goed blijven als het onderste deel aan het oog onttrokken is. (...)*

Het dak is een der moeilijkste delen van de toren. Het moet een bouwwerk zodanig beëindigen, dat het een organisch geheel vormt met het onderliggende gedeelte. Doordat de vormen tegen de lucht zich sterk aftekenen moet de lijn van het dak heel zuiver zijn. Een

detaillering op een schaal, die naar verhouding is tot de hoogte, geeft tegen de lucht een zekere verlevendiging doch is voorzichtigheid en soberheid in dezen alleszins geboden.
Wat de kleur van de toren betreft moet behalve met de omgeving rekening worden gehouden met de kleur van het beton, dat wel het aangewezen materiaal is om er de dragende delen van de toren uit op te bouwen. Wordt het beton niet geheel achter de baksteen weggewerkt dan geeft ze aanleiding een sprekend motief te vormen in het geheel. Daar het wegens het dure herstel niet raadzaam is het beton te bepleisteren, hetgeen een doodse kleur veroorzaakt, zal het geboucheerd moeten worden of na het ontkisten met de staalborstel bijgewerkt (de geschaafde bekisting met consistentievet insmeren).
Bij deze lichtgrijze kleur kan donkerrode baksteen misstaan als te grote tegenstelling in kleur. De tegenwoordig veel toegepaste geel grijze klinker heeft dit bezwaar veel minder sterk en geeft een blije kleur welke op verre afstand in de zon lichtend werkt'. [16]

Hij maakte, zoals ook blijkt uit het artikel, effectief gebruik van de vormvrijheid van het ter plaatse gestorte gewapend beton dat in het begin van de 20e eeuw sterk in ontwikkeling was. Evenals de architecten van de Amsterdamse School benutte hij de mogelijkheden die metselwerk in combinatie met betonnen gietwerk bood. Ook de art deco stroming was een belangrijke inspiratiebron. Hierdoor waren zijn ontwerpen strakker dan de bouwwerken van de Amsterdamse School waarin een vormentaal met veel ronde lijnen overheerste. De toenmalige directeur van de waterleidingmaatschappij Ir. Jan schreef eens *'dat de tot stand gebrachte werken ontegenzeggelijk tot sieraad van het Westen onzer provincie strekken'*.

De latere directie van de waterleidingmaatschappij dacht hier duidelijk anders over en vanaf 1930 treedt een aanzienlijke versobering op in de ontwerpen van Sangster. De expressionistische torens uit de periode 1923–1925 komen niet meer overeen met de ideeën van de nieuwe directie en Sangster verlaat de uitgangspunten welke hij tot dan toe zo sterk had uitgedragen. Bij de torens van Almkerk en Gilze is bijvoorbeeld nog wel gebruik gemaakt van een krachtige hoofdvorm, maar het skelet is niet duidelijk meer waar te nemen en de sterke decoratieve elementen zijn verdwenen'. [25]

Naast de grote opdracht voor Sangster in Brabant ontwierp hij ook de watertorens van Aalsmeer, Domburg, de Lichtmis, Naaldwijk en Zutphen. Niet alle torens werden gebouwd in de voor hem zo typische stijl. Een voorbeeld is de toren van Domburg. Volgens overlevering binnen de familie heeft het dak dezelfde vorm gekregen als de petjes van de Domburgse vissers waardoor het een toren met een knipoog werd.

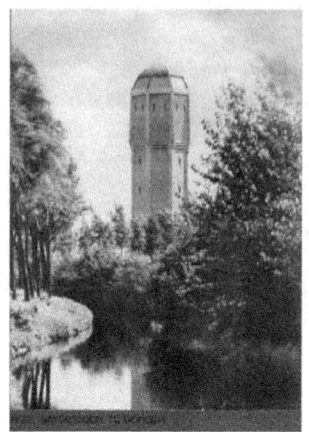
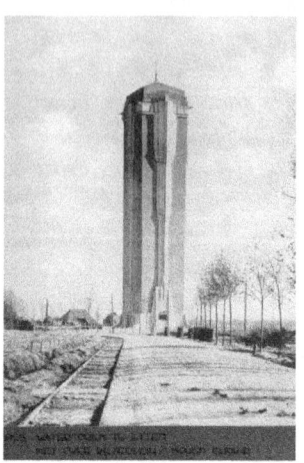

Figuur 22, Dongen 1922.

Figuur 23. Etten 1923.

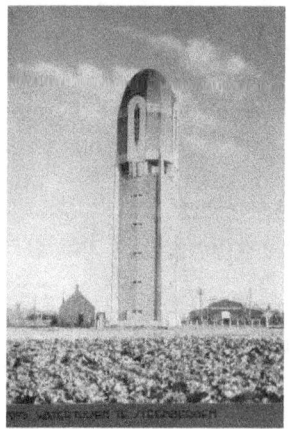
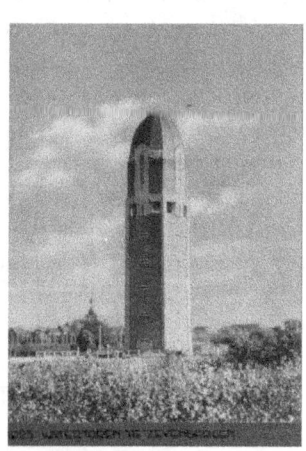

Figuur 24, Steenbergen 1923.

Figuur 25, Zevenbergen 1923.

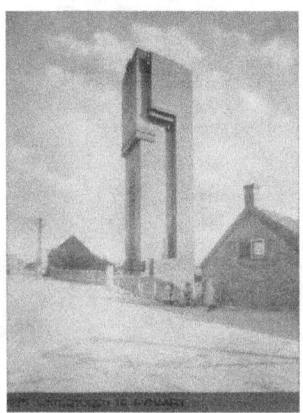

Figuur 26, Fijnaart 1925.

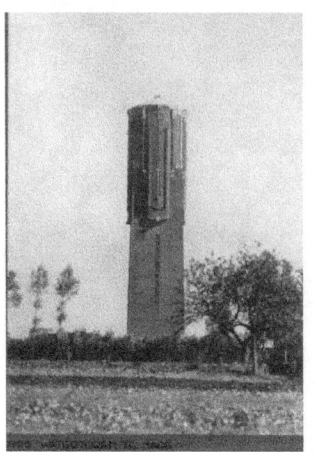

Figuur 27, Made 1925.

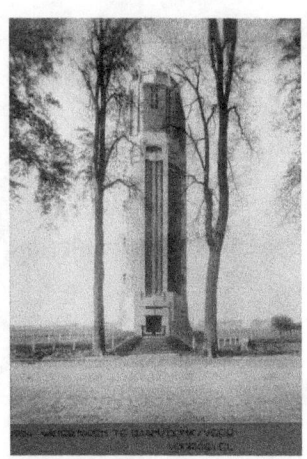

Figuur 28, Raamsdonksveer 1925.

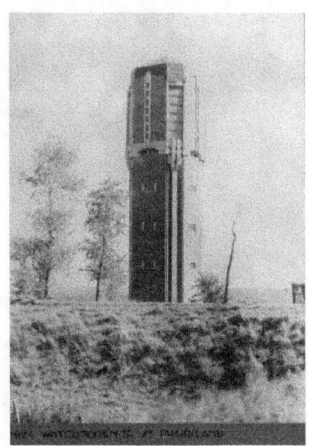

Figuur 29, St Philipsland 1924.

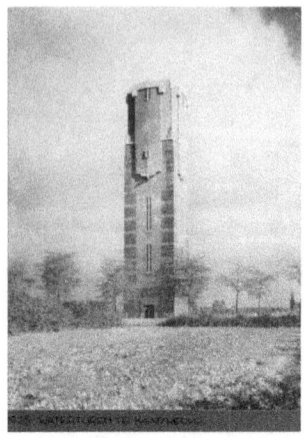

Figuur 30, Kaatsheuvel 1925.

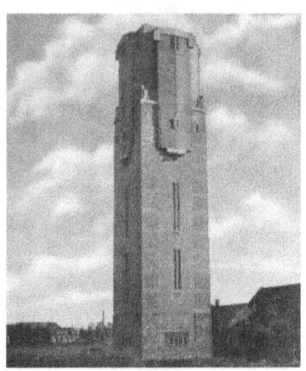

Figuur 31, Dinteloord 1925.

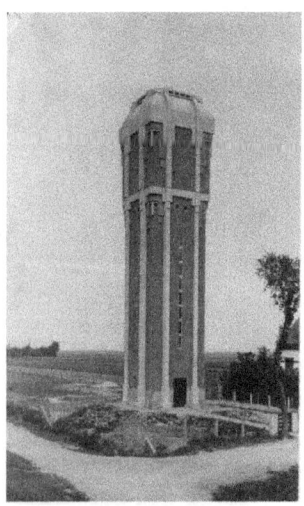

Figuur 32, Anna Jacobapolder
(Tholen) 1925.

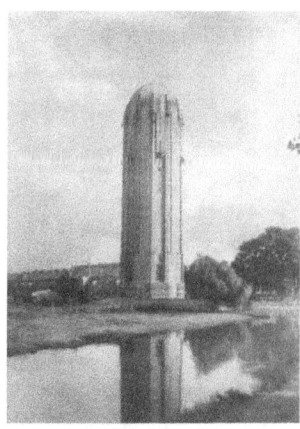

Figuur 33, Zutphen 1926.

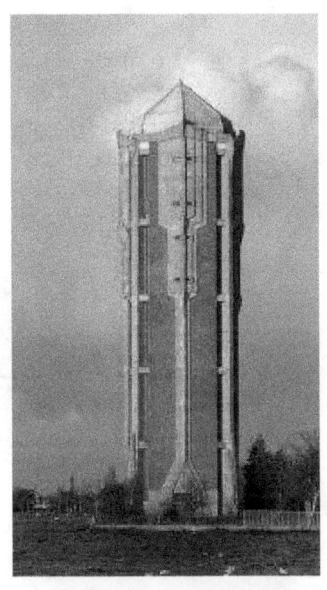

Figuur 34, Aalsmeer 1927.

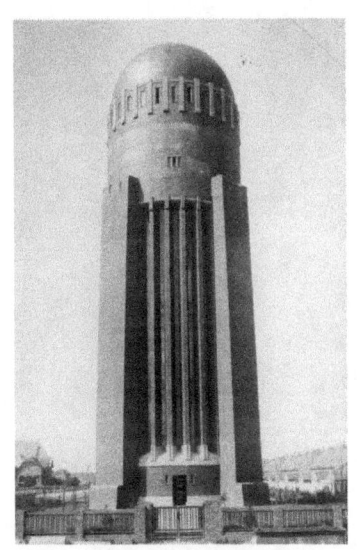

Figuur 35, Naaldwijk 1930.

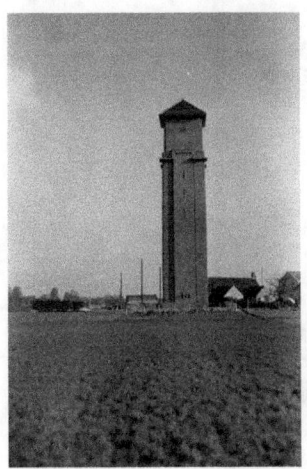

Figuur 36, Gilze 1932.

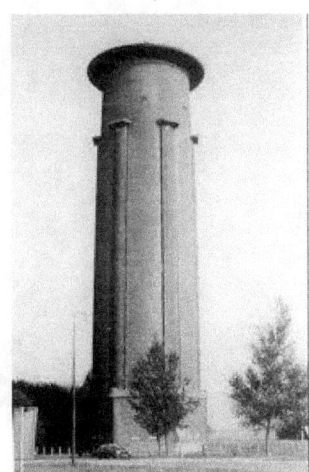

Figuur 37, de Lichtmis 1932.

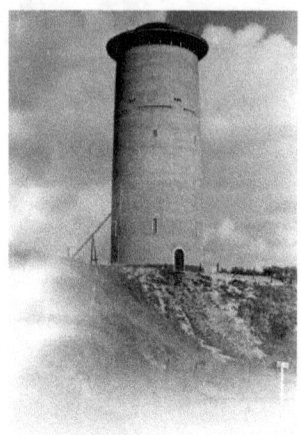

Figuur 38, Domburg 1933.

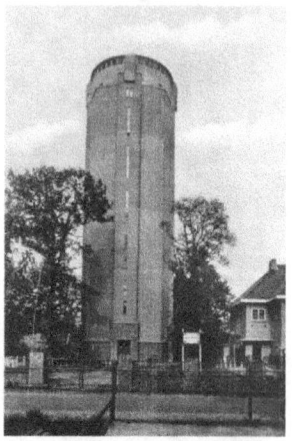

Figuur 39, Vriezenveen 1934.

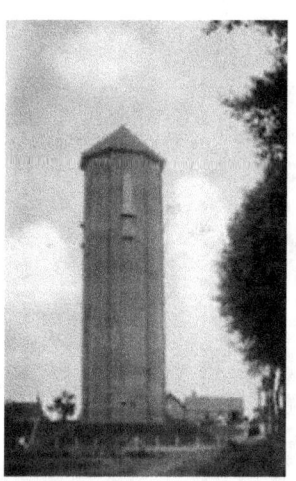

Figuur 40, Almkerk 1934.

Niet uitgevoerde watertorens

Wassenaar

In 1927 schreef de gemeente Wassenaar een prijsvraag uit voor een ontwerp van een watertoren. Het ontwerp van de winnaar zou worden uitgevoerd. Hendrik Sangster deed mee maar de architect P.L. Hendriks (1895-1975) werd de winnaar. Toch bleek dat alle moeite niet voor niets was geweest toen er in Naaldwijk een toren gebouwd moest worden en Sangster deze opdracht verkreeg. Zoek de verschillen.

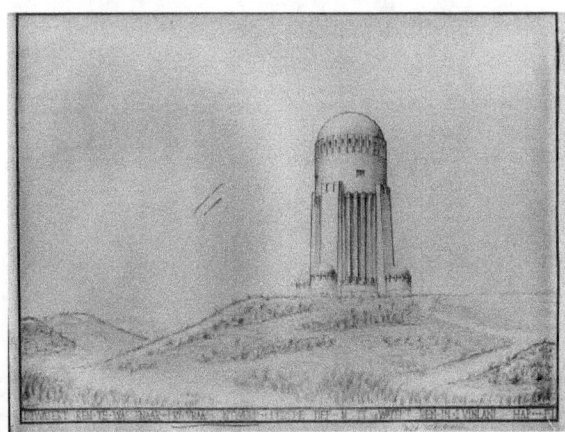

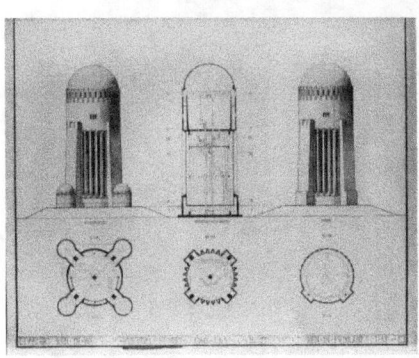
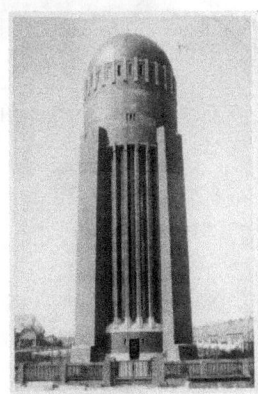

Figuur 41, Ontwerp van Hendrik Sangster voor de prijsvraag in Wassenaar 1927 en de toren in Naaldwijk 1930.

Laren

Een soortgelijke besloten prijsvraag werd in 1930 uitgeschreven voor Laren. Hier werd het ontwerp van Wouter Christiaan Hamdorff (1890-1965) uitverkoren.

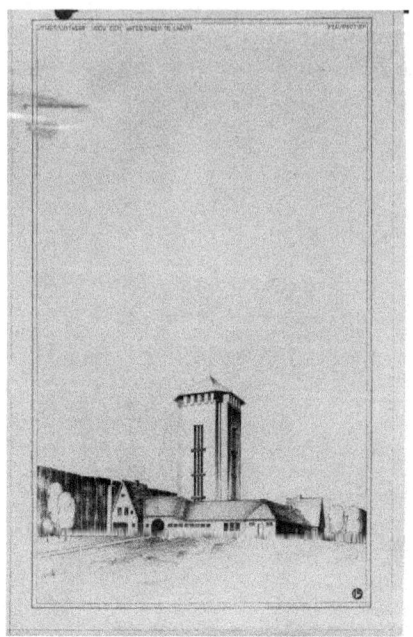

Figuur 42, Ontwerp van Hendrik Sangster voor de watertoren in Laren.

Gebouwen

Raadhuis Raamsdonk 1929

De gemeente Raamsdonk bestond uit de kernen Raamsdonk(-dorp), Raamsdonksveer en Keizersveer. Raamsdonksveer ontwikkelt zich sneller dan de andere kernen. In 1929 koopt de gemeente Raamsdonk de uit 1895 stammende openbare school in Raamsdonksveer en verbouwt het tot gemeentehuis. Hendrik Sangster krijgt de opdracht voor deze verbouwing.

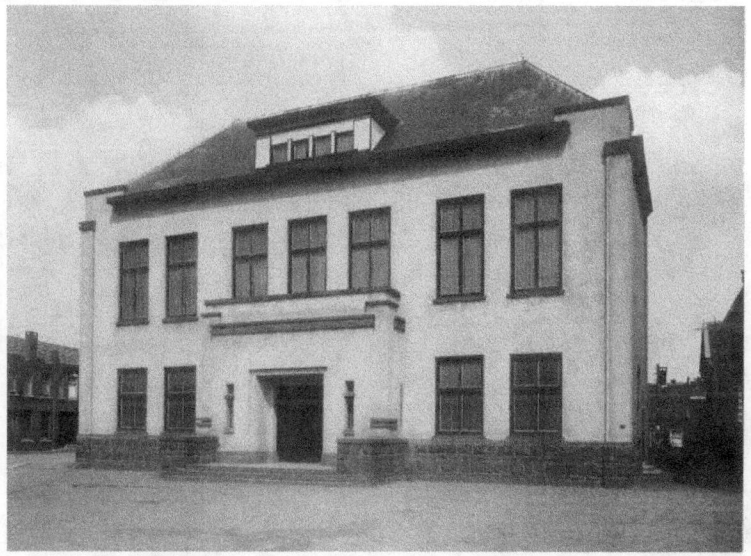

Figuur 43, Verbouwd gemeentehuis van Raamsdonk, 1929.

Het uiterlijk van het gebouw verandert totaal in de stijl die bij hem past. Het houdt de functie van gemeentehuis tot ca. 1970. [31]
Interessant zijn de opnames in het stadhuis, in het bijzonder de raadzaal. Het geeft een beeld van het interieur en het meubilair dat vrijwel zeker ook door Sangster is ontworpen.

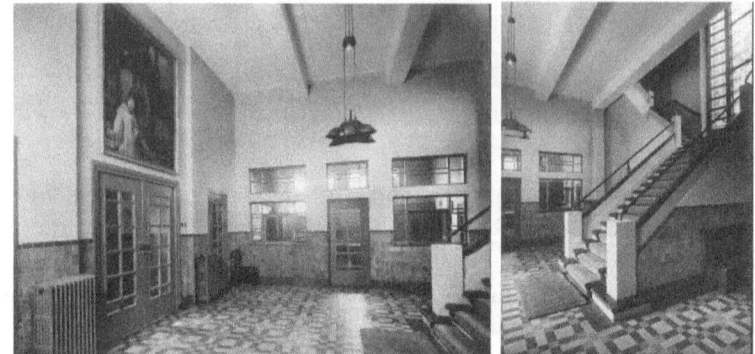

Figuur 44, Raadhuis van Raamsdonk, hal en trap.

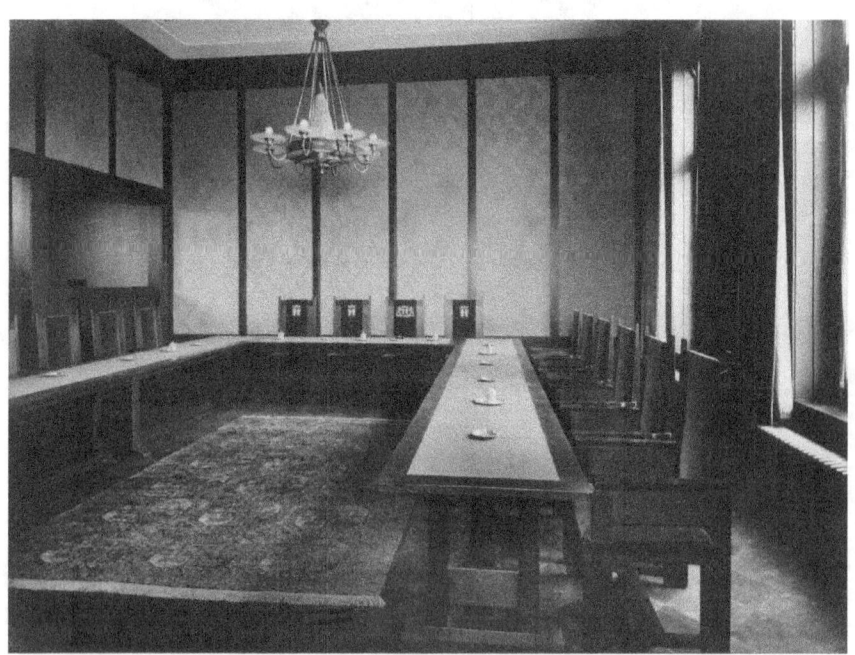

Figuur 45, Raadzaal van het gemeentehuis in Raamsdonk.

Slachthuis Zutphen 1930

Toen Sangster in Zutphen werkte aan de watertoren raakte hij ook betrokken bij de plannen van de gemeente voor een eigen abattoir. Zijn voorstel werd aanvaard en het gebouw werd gerealiseerd tussen 1927 en 1930 toen het in februari werd geopend.
De overzichtstekening in vogelvlucht is van de hand van Sangster. Het toont de verschillende gebouwen. Op de voorgrond de twee dienstwoningen onder één kap. Rechts de ingang tot het complex die leidt naar het eigenlijke slachthuis met een grote hal voor koeien en kalveren en een kleinere hal voor varkens. Er waren ruimten met een administratieve functie en een groot aantal met een technische functie zoals een laboratorium, een autoclaaf, diepvriesruimten en een vetsmelterij. Zieke dieren konden apart worden gehouden van de gezonde dieren in een speciale stal. Een uitgebreide en gevarieerde groenvoorziening zorgde er voor dat het geheel een plezierig uiterlijk kreeg ondanks de bestemming van het complex. [21]

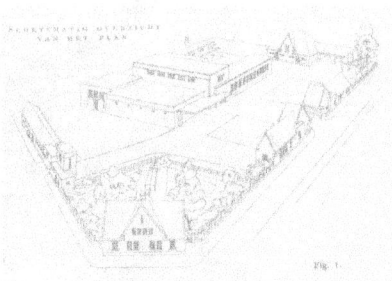

Figuur 46, Overzicht van het gebouwencomplex.

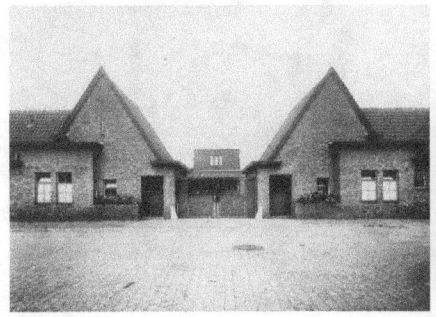

Figuur 47, Hoofdingang.

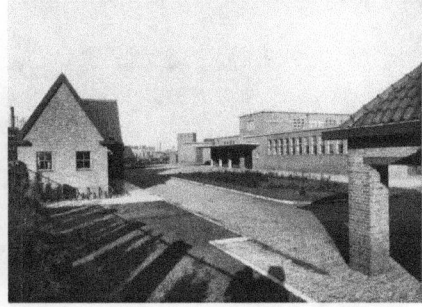

Figuur 48, Opname genomen uit een positie rechts boven op de overzichtstekening.

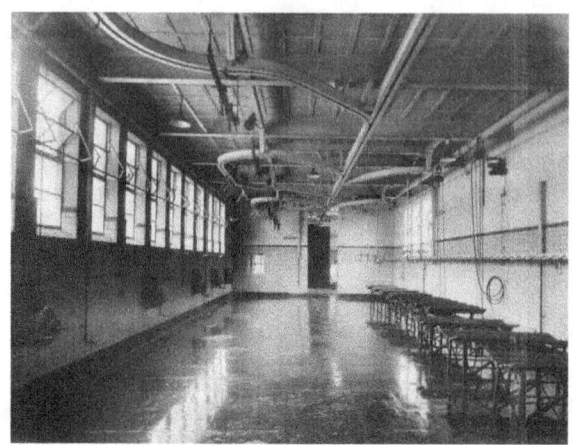

Figuur 49, Kleine hal.

Figuur 50, Grote hal.

Zwembad aan de Mauritskade 1938

Op 29 januari 1938 kopt het Algemeen Handelsblad 'Nieuw Zwembad te Den Haag', met als ondertitel 'Moderne Inrichting aan de Mauritskade' met nog een onderkop 'Vele nieuwe installaties. Het Haagse Lido'. Kennelijk een bijzonder zwembad. [23]

Het artikel vertelt dat het zwembad aan de Mauritskade al meer dan een halve eeuw dienst doet en dat heel veel Hagenaars daar hun eerste natte voeten hebben gehaald en in veel gevallen ook hun zwemdiploma. In de vijftig jaren van haar bestaan werd het zwembad ingehaald door nieuwere baden zoals de Regentes en het Bospad. De Mauritskade werd te oud en was niet meer aantrekkelijk. In maart 1937 werd besloten dat er iets moest gebeuren en in januari van het volgende jaar was het zover.

De krant volgt daarna het artikel van Sangster in 'de Ingenieur' waarin hij nauwkeurig verslag doet van hoe de opzet van het nieuwe bad is.

Het oude bad werd gesloopt en op deze plaats werd een nieuw wedstrijdbad gemaakt. Ter gelegenheid van de opening worden daar gedurende twee dagen wedstrijden gehouden.

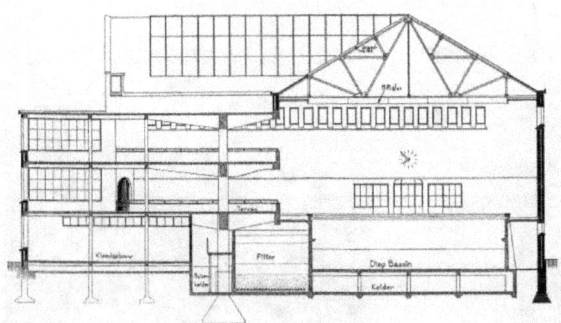

Figuur 51, Dwarsdoorsnede van het vernieuwde zwembad aan de Mauritskade.

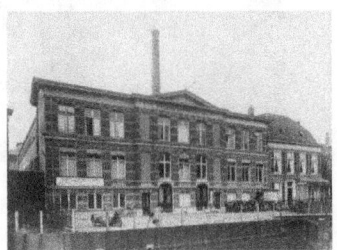 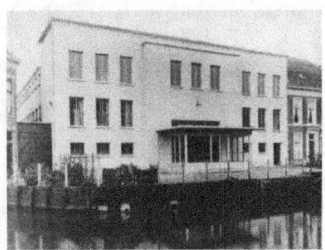

Figuur 52. Zwembad, oud en nieuw.

Een van de belangrijkste verschillen met het oude gebouw is dat de gasten het gevoel hebben in een open ruimte te zwemmen. Dit is bereikt doordat het plafond boven het bassin bijna geheel van glas is en door een gebalanceerde verlichting voor wanneer het buiten donker is. Er zijn geen kolommen wat het gevoel van ruimte verder versterkt. Het bad voor de beginnelingen en het diepe bad worden van elkaar gescheiden door een loopbrug waardoor het niet meer nodig is helemaal om het bad heen te lopen als men van de ander kant naar het terras wil gaan. Het kleedgebouw van 120 kleedcabines en 25 douches is verdeeld over drie verdiepingen en vraagt mede daarom naar verhouding weinig ruimte.

'Met de nieuwbouw werd het voorgebouw geheel verbouwd en gemoderniseerd, terwijl de stoombadafdeling volgens de jongste inzichten werd verruimd en vergroot'. [24]

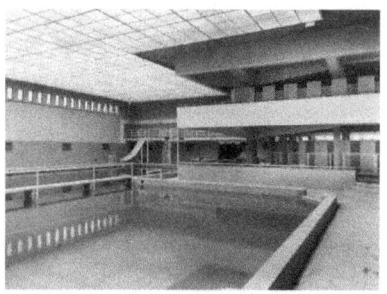
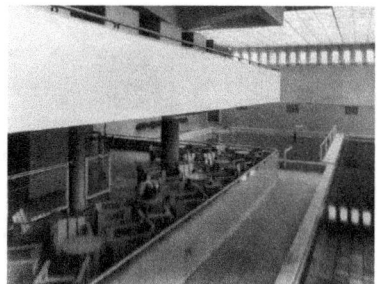
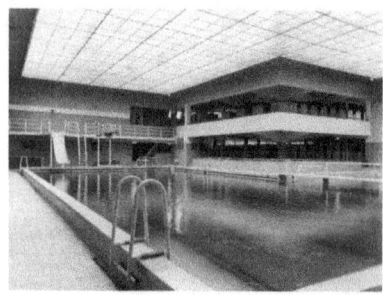
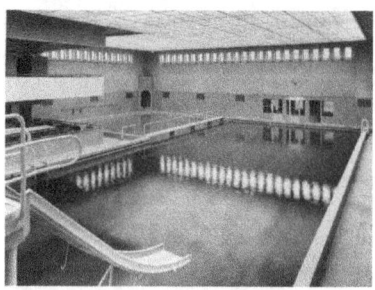

Figuur 53, Beelden van de inrichting van het nieuwe zwembad aan de Mauritskade.

Billitongebouw 1938, 1955

Het hoofdkantoor van de Billitonmaatschappij in Den Haag werd gerealiseerd tussen 1938 en eind 1940. In 1952 werd het uitgebreid.
De aanloop tot het gebouw is een interessant voorbeeld van koehandel. De architect Co Brandes had een ontwerp voor de inrichting van het Lyceumplein. Dit plan bestond uit woonhuizen en een meisjesschool, vandaar de naam. Brandes had de gevels al ontworpen.
Het Staatsbedrijf der Artillerie Inrichtingen had op hetzelfde moment een nieuw hoofdkantoor nodig. Sangster werkt op dat moment voor de Artillerie Inrichtingen in Delft. De Artillerie Inrichtingen zag een mogelijkheid voor hun hoofdkantoor door het onder te brengen in het project van Brandes. Dat kon op voorwaarde dat de gevel niet zou worden veranderd en Sangster en Brandes zouden samenwerken.

Figuur 54, Gevel van het Billitongebouw van 1940.

Tezelfdertijd was men bij Billiton ook op zoek naar een nieuw hoofdkantoor. Er was een gebouw gevonden maar eigenlijk was het niet wat men zocht. Het hoofdkantoor van de Artillerie Inrichtingen bleek buitengewoon geschikt te zijn voor Billiton. De ongeschikte oplossing voor Billiton was geschikt voor de Artillerie Inrichtingen. Daarom werd besloten tot een ruil. De gemeente 's Gravenhage heeft zonder twijfel hierbij een faciliterende rol gespeeld. Zo werd Sangster samen met Brandes verantwoordelijk voor het Billitongebouw. Het Lyceumplein was inmiddels omgedoopt tot Louis Couperusplein.

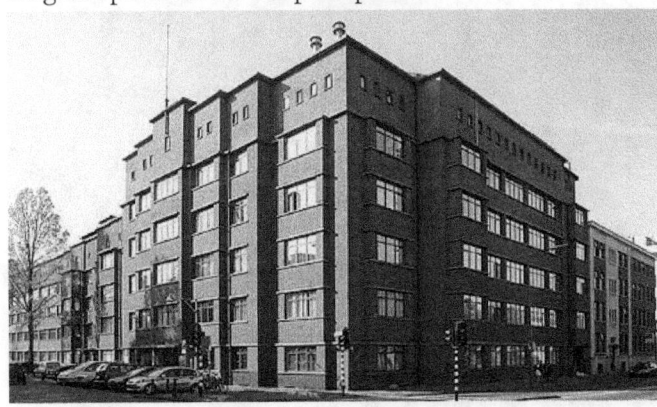

In 1952 was het gebouw te klein geworden. Het moest daarom worden uitgebreid. De uitbreiding was nu ontworpen door Sangster alleen en werd in 1955 opgeleverd. 27

Figuur 55, Billitongebouw, de uitbreiding van 1955.

Niet gerealiseerde gebouwen

Palais des Nations

Nog eenmaal raakt Hendrik Sangster betrokken bij de gevolgen van de Grote Oorlog. In het verdrag van Versailles, dat het officiële einde van de eerste Wereldoorlog betekende, was besloten tot de oprichting van de Volkerenbond. Het doel was de kans op gewapende conflicten in de toekomst te verkleinen door de gelegenheid te bieden internationale conflicten op te lossen door discussie, onderhandelingen of arbitrage. Andere belangen die eveneens werden behartigd waren arbeidsomstandigheden, rechtvaardige behandeling van de oorspronkelijke bewoners in gekoloniseerde gebieden, mensensmokkel, de smokkel van verdovende middelen, wapenhandel, wereld gezondheid, krijgsgevangenen en minderheden. Kortom de meeste taken van de huidige UN-organisatie.

De Volkerenbond was opgericht op 10 januari 1920 en het secretariaat was gevestigd in Genève. Er bestond behoefte aan een eigen gebouw. In 1926 werd een prijsvraag uitgeschreven voor een ontwerp van het

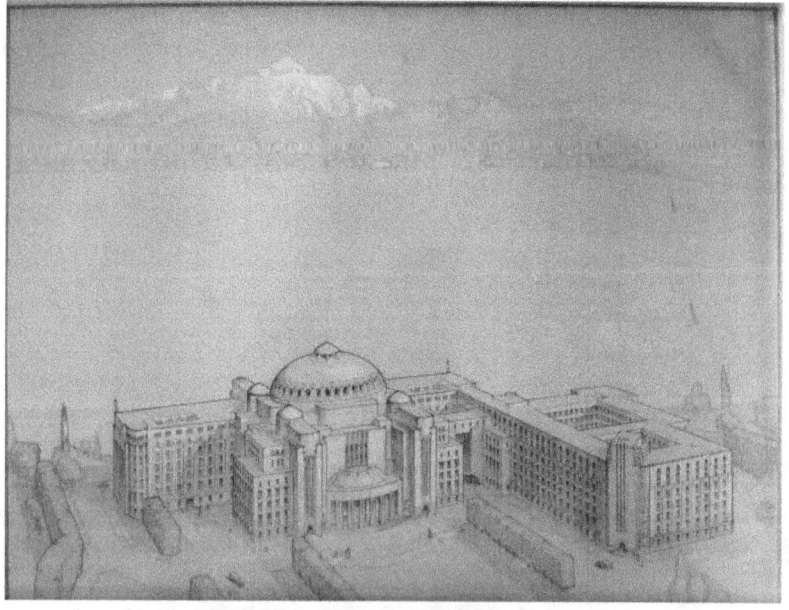

Figuur 56, Schets van een ontwerp voor het Palais des Nations.

toekomstige hoofdkwartier. Er waren 377 inzendingen. De jury slaagde er niet in een keus te maken en besloot het ontwerp te laten maken door de vijf beste inzenders.

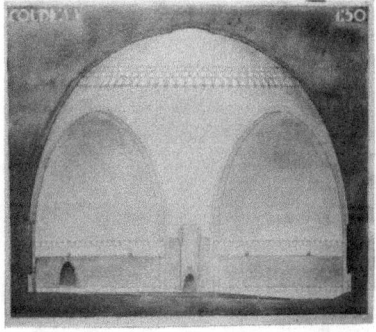

Het Palais zoals het uiteindelijk is geworden ligt in het Adriana Park. Het werd gebouwd tussen 1929 en 1936. Het kijkt uit op het meer van Genève en als de top niet in de wolken steekt kan men de Mont Blanc zien schitteren. De spoorlijn naar Lausanne ligt lager en bederft het uitzicht niet.

Hendrik Sangster heeft meegedaan met deze prestigieuze competitie. Zijn ontwerp werd getekend door Ir. J. Leupen, de latere stadsarchitect van Amsterdam We weten dat zij niet de enige Nederlanders waren die meededen omdat alle Nederlandse inzendingen later zijn gepubliceerd in het 'Bouwkundig Weekblad en Architectura'. [19]

Figuur 57, Interieur van de Salle de Réunion.

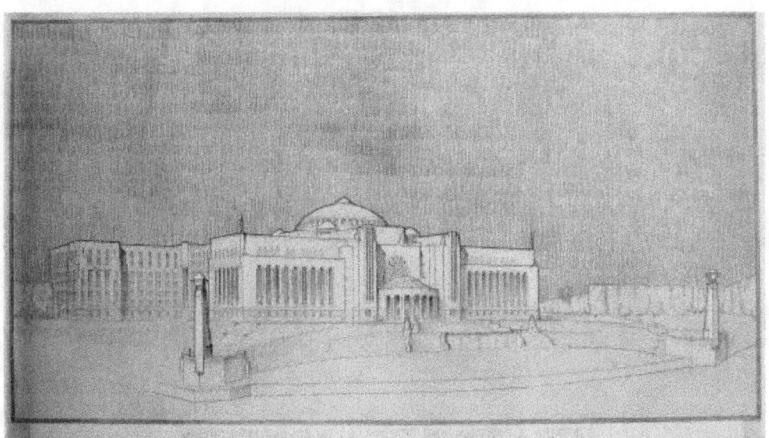

Figuur 58, Projet d'un Palais de la Société des Nations à Genève.

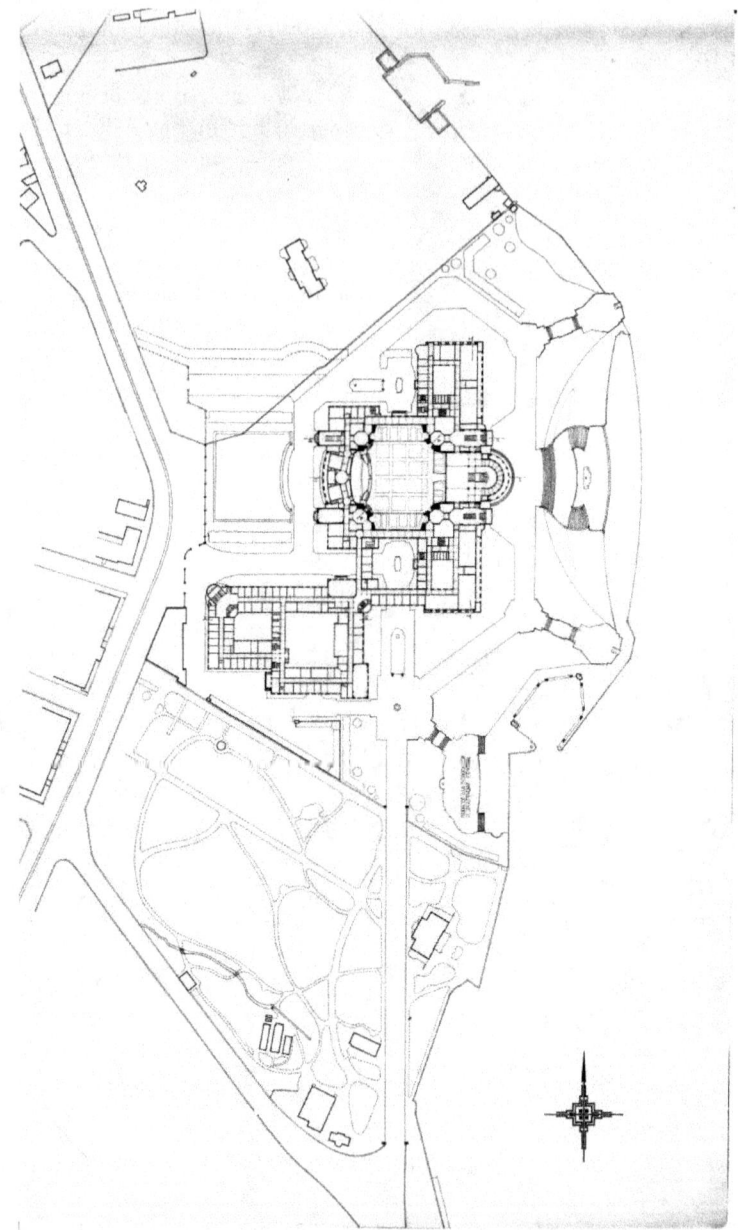

Figuur 59, Grondplan van een ontwerp voor het Palais des Nations.

Het huidige Palais des Nations heet officieel UNOG, United Nations Office at Geneva. Als men het bezoekt of er is voor bijvoorbeeld de World Health Assembly, dan valt op dat de schets en de tekening het gebouw veel dichter bij het meer plaatsen dan waar het nu staat. Als men de kaart van Genève nauwkeurig bestudeert dan lijkt het alsof het gebouw door Sangster en Leupen is gelegen op de plaats van het huidige Musée de l' Histoire des Sciences aan de Rue de Lausanne. Dat ligt ook direct aan de rand van het meer. Zelfs details op de tekening zoals kleine haventjes hebben een opvallende gelijkenis met deze plaats. Navraag bij UNOG leert dat men oorspronkelijk van plan was het Palais te bouwen op het landgoed van Mevrouw Barton. Pas na afloop van de competitie bleek geheel tegen de verwachting in dat ze niet bereid was haar bezit te verkopen. De gemeente Genève heeft daarop in 1928 het Ariana Park aangekocht.

Het landgoed van Barton is de exacte locatie van het door Sangster en Leupen geprojecteerde gebouw die waarschijnlijk vóór de competitie aan de deelnemers was gecommuniceerd zonder te verifiëren bij Mevrouw Barton hoe zij daar over dacht.

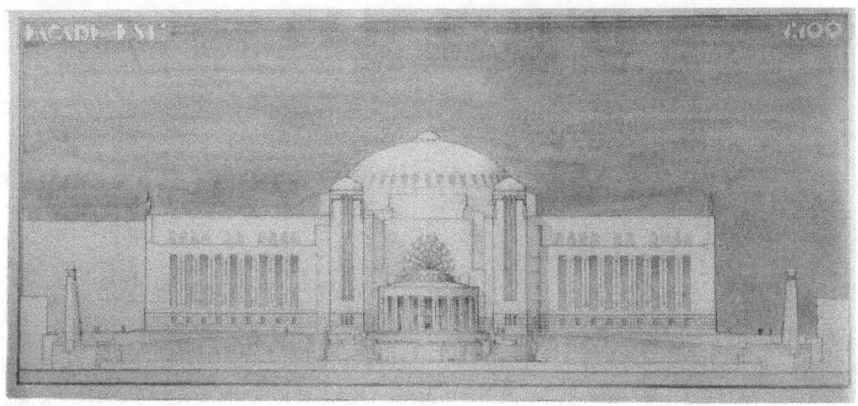

Figuur 60, Oostfront van het ontwerp.

Ommen

Even buiten Ommen ligt het landgoed Eerde. Philip Dirk Baron van Pallandt en Eerde (1889-1979) was een betrokken mens. Betrekkelijk onverwacht had hij het huis en het landgoed Eerde geërfd en wilde goed doen. Hij had het huis Eerde en een deel van de gronden gegeven aan Krishnamurti voor de Sterbeweging en de Theosofische Vereniging. Baron van Pallandt wilde ook iets doen aan de situatie van de over het algemeen zeer arme bevolking van Ommen. Omdat onderwijs de eerst stap is weg van armoede, leek het stichten van een school een logische stap. Naar de inzichten van de meest betrokken personen gaf een Montessorischool de kinderen de beste kans zich breed te ontwikkelen. Bij de voorbereiding van de plannen kwamen hij en zijn medewerkers in contact met de gezinnen en de ouders van de leerlingen van de school. Men zag toen met eigen ogen onder wat voor erbarmelijke omstandigheden deze mensen soms moesten wonen en leven. In een totaal concept dat gericht is op algemene ontwikkeling paste logischerwijs ook een goede huisvesting als randvoorwaarde voor succes op school.

Edith Stichting

Uit de erfenis van zijn moeder, Edith van Pallandt wordt de Edith Stichting in het leven geroepen. De verdere financiering komt uit giften van particulieren die het doel van de stichting ondersteunen. Omdat het geld al snel op raakt wordt er
een brochure uitgegeven die het doel van de stichting omschrijft en de lezer oproept om een schenking te doen. Deze brochure geeft goed de sfeer en de achtergrond aan van dit ambitieuze initiatief: '*Zo mogen alle afdelingen van het werk der Edith-Stichting zich verheugen in een steeds groeiende belangstelling. Wanneer men daarbij in aanmerking neemt, dat deze belangstelling gewekt moet worden te midden van een kleine bevolking, van nature uiterst conservatief van houding en weinig geneigd iets nieuws te aanvaarden, dan is er zeker reden tot tevredenheid. In zijn korte bestaan van enkele maanden heeft het Edith-Huis reeds bewezen in een dringende behoefte te voorzien. Velen, die door hun behoeftige omstandigheden gedoemd zijn tot een vreugdeloos bestaan, vinden hier de beste afleiding en de mogelijkheid tot anders onbereikbare ontwikkeling.*'

Dan gaat de brochure verder over de moeilijke financiële positie van de stichting. De school en de woonhuizen hebben het kapitaal '*nagenoeg uitgeput*'. Speciale aandacht wordt gevraagd voor het feit dat de huur van de woningen zeer laag is en dat daarom iedereen in de buidel moet tasten. '*Slechts wanneer wij met u aller medewerking hierin slagen, zal het mogelijk zijn, blijvend te arbeiden aan geestelijke verruiming en ontwikkeling in de engere kring der bevolking van Ommen, Ommen, dat daarnaast op andere wijze voor de gehele wereld zulk een machtige boodschap van geluk te brengen heeft.*' Het laatste is een duidelijke verwijzing naar het gedachtengoed van de Sterbeweging en de Theosofie.

Edith-Huis

Hendrik Sangster en van Pallandt kenden elkaar vanuit de theosofie en de lessen van Krishnamurti. Er moest heel wat gebouwd worden om alle idealen van van Pallandt tot werkelijkheid te laten worden en zo werd Hendrik Sangster de architect van het Edith-Huis en het Edith Hofje.

In het najaar van 1928 kwam in Ommen aan de Koesteeg het Edith-Huis gereed. In een artikel in het Technisch Gemeenteblad zegt Ir. L. van Gendt hierover in 1932 het volgende: '*Het Edith-Huis is een school- en clubgebouw door de heer Ph. Baron van Pallandt van Eerde gesticht ten behoeve van de bevolking van Ommen en bestaat in hoofdzaak uit een groot schoollokaal, ten dienste van het Montessorionderwijs, een bibliotheek, een clublokaal en een woning voor twee leidsters.*

Gelegen in zeer ruime en goed aangelegde tuin, zijn de meeste vertrekken aan de zuidkant gelegd, terwijl het schoollokaal zelfs van drie kanten zonlicht kan ontvangen.

Men gaat het gebouw binnen door een geheel betegelde hal, welke in de geest van de kinderen is ingericht. Bij elke klerenhanger zijn speciale tegels met dierenfiguren aangebracht, terwijl een grote handwasbak voorzien is van een ijsberenkop en een negerkop als spuwers, ter aanduiding van het koude en warme water'. 22

Niet alleen de kranen moeten de

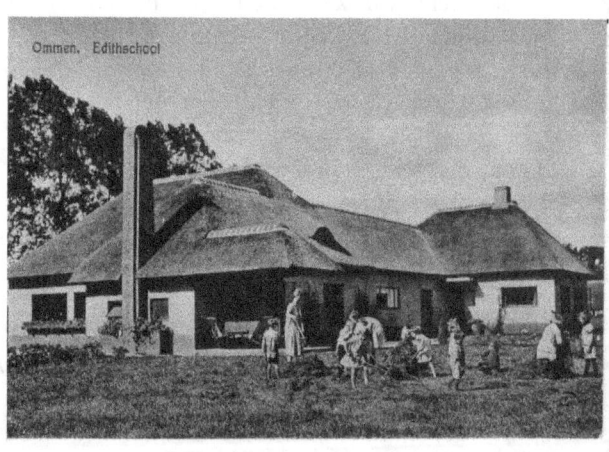

Figuur 61, Leerlingen in de tuin aan het werk.

leerlingen de eerste begrippen van persoonlijk hygiëne bijbrengen. Als men in de hal linksaf gaat is er een badkamer voor een wekelijks bad voor elk van de leerlingen. Het schoollokaal is geheel ingericht naar de inzichten van Maria Montessori. Er is een bibliotheek waar ook anderen dan de leerlingen van de school gebruik van maken. Er is een clublokaal voor oudere kinderen dan de kinderen die de lagere school bezoeken. Er worden ook cursussen gegeven voor volwassenen, zoals Engels. De bedoeling is om zo het gehele gezin de kans te geven zich te ontwikkelen.

Er is een aparte ingang voor de twee leidsters die beiden een zit/slaapkamer hebben en een gemeenschappelijke hal, toilet en douche, keuken en een spreekkamer.

De indeling van de school maakt de bedoelingen van de school direct zichtbaar.

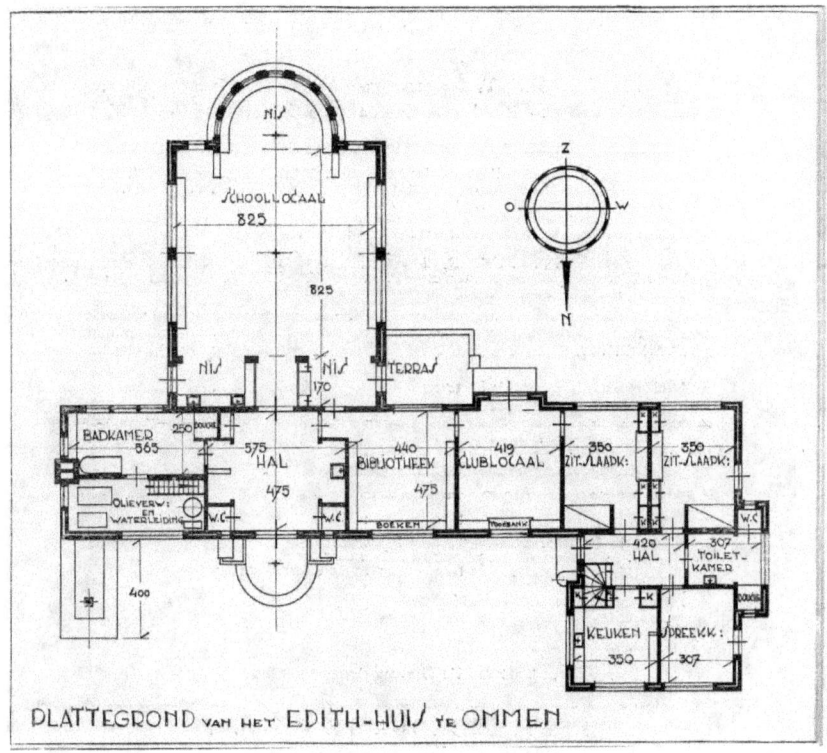

Figuur 62, Plattegrond van het Edith-Huis.

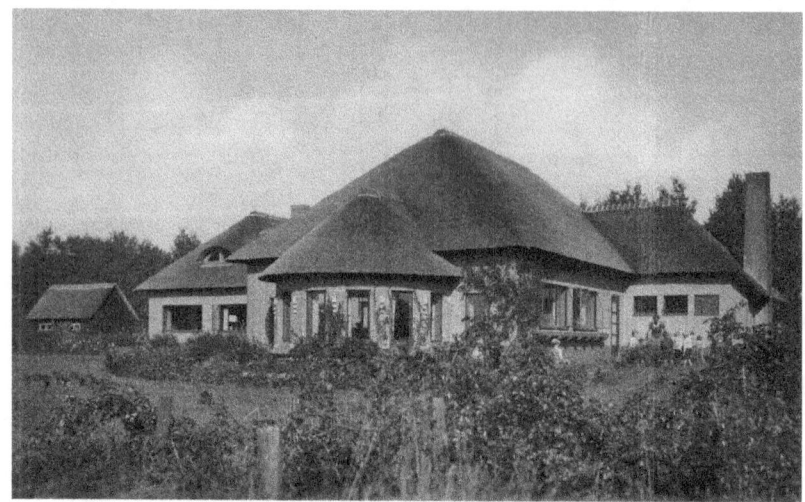

Figuur 63, Edith-Huis op het zuiden.

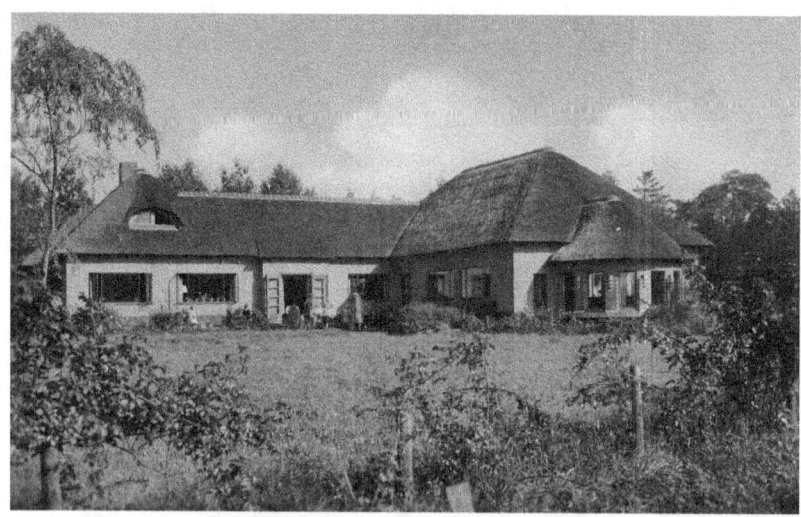

Figuur 64, Edith-Huis op het westen.

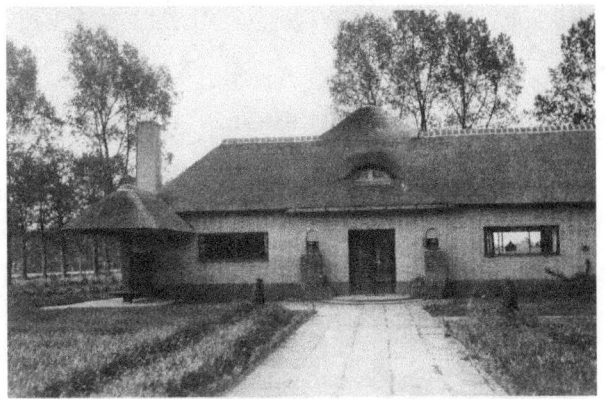

Figuur 65, Ingang school.

Figuur 66, Jongens en de Club.

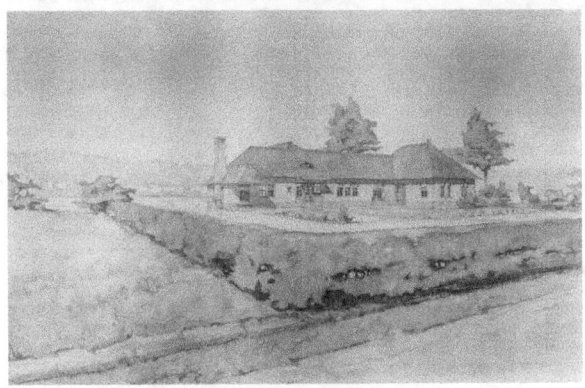

Figuur 67, Aquarel Edith-Huis.

De NRC van 9 augustus 1929 geeft een goed beeld van de bedoeling van de Stichting en op de school: [20]

Uit Ommen.

De Eerdestichting. Het sociale werk der Van Pallandt's Verdere plannen.

Men schrijft ons:
Ommen, het oude stedeke aan de heldere Vecht, met zijn schilderachtige hoekjes en zijn slechte woningtoestanden, met zijn lachende velden en lokkende bosschen en treurige arbeidsvoorwaarden, is thans de Europeesche residentie van Krisjnamoerti, den nieuwen Wereldleeraar. Daar zetelt hij op het oude kasteel Eerde op een domein van ongeveer 1700 H.A., het geschenk van den nog jongen mr. Ph. Baron van Pallandt van Eerde, die dit familiegoed over droeg aan de Eerdestichting, een comité uit de hoofdfiguren der toenmalige Orde van de Ster. Onwillekeurig rijst de vraag, wat in dit milieu gedaan wordt voor verbeteringen van de maatschappelijke toestanden en al wordt ook door de Eerdestichting zelve op verschillend gebied gewerkt, door hooger loonen, lagere pachten, inrichting van een modelboerderij en bijenfarm bij het kasteel, toch is ook op dit gebied Baron van Pallandt de groote promotor. Krachtig was zijn strijd tot verbetering van de loonen, die in 1913 nog 50 cent per dag bedroegen. Verschillende voorbeelden in Ommen spreken van de pogingen door hem en zijn echtgenoote B. Baronesse van Pallandt van Eerde—Voorwijk, tot verbetering gedaan. Een der meest sprekende voorbeelden hiervan is de Edithstichting. Op onderwijsgebied werd voor het jonge kind niets gedaan, toen nu in 1927 zijn moeder overleed, besteedde Baron van Pallandt het door haar nagelaten kapitaal aan de stichting van een speciaal gebouw voor Montessori-onderwijs en een fonds tot instandhouding hiervan. Reeds was door mej Marionw Smit op bescheiden schaal hiermede begonnen. Het nieuwe gebouw verrees met behulp van enkele bekende personen uit de Ster-beweging op een terrein vlak bij Ommen, dat van de Eerde-stichting in erfpacht werd verkregen en is geworden tot een voorbeeld op het gebied van Montessori-onderwijs.

Het gebouw staat op een flink vrij terrein en mag als toonbeeld van een moderne kinderschool beschouwd worden. De hal met de lange kapstokjes en waschbakken, de badkamer, maar vooral het ruime leslokaal met ramen op de halve hoogte, de kindermeubelen, een schat van Montessori-leermiddelen, de kinderkeuken maken het tot een kinder-dorado. Verder bevat het gebouw nog enkele kleine zalen en woonvertrekken met banken.

Sedert het nieuwe gebouw betrokken is, neemt het schooltje dan ook een groote vlucht. Het verlangen, ook van de oudere kinderen, leidde tot het clubwerk in de avonduren, waaraan sen honderdtal jongens en meisjes deelnemen en dit clubwerk leidde weer tot het instellen van cursussen voor nog weer ouderen. Vooral voor Engelsch is veel belangstelling. Zoo groeide ook de kleine kinderbibliotheek uit tot een volledige bibliotheek voor oud en jong.

De dames Mariouw Smit en Boissevain zijn de leidsters van school en bibliotheek, terwijl baron en baronnesse van Pallandt de commercieele leiding voeren. Toen men door de kinderen in contact kwam met de ouders en met de vaak allertreurigste woningtoestanden, werd besloten het fonds, oorspronkelijk uitsluitend bestemd voor goede exploitatie en eventueele uitbreiding van de school, te besteden aan het bouwen van een 10-tal arbeiderswoningen (eveneens op grond van de Eerdestichting) voor de minst draagkrachtigen en de winsten hiervan de school ten goede te doen komen.

Er zijn nog verdere plannen, maar vaste vormen hebben zij nog niet aangenomen. Er valt hier nog zooveel te doen. Voorloopig echter ontbreken daartoe de middelen. Gelukkig zijn er heel wat congressisten, die na geestelijk en lichamelijk gesterkt te zijn, zich gedrongen voelen, ook materieel hun erkentelijkheid uit te drukken en een bedrag offeren ten bate der streek.

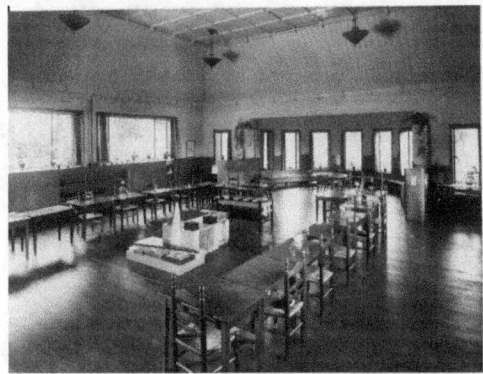

Figuur 68, Het schoollokaal richting zuiden.

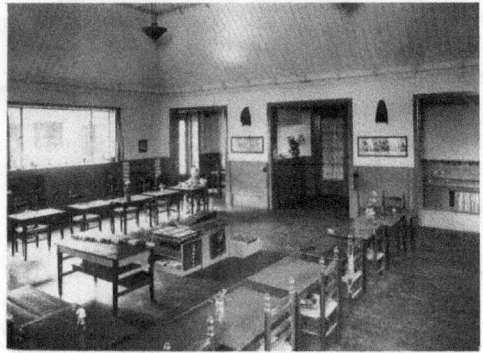

Figuur 69, Het schoollokaal richting noorden.

Edith-Hof

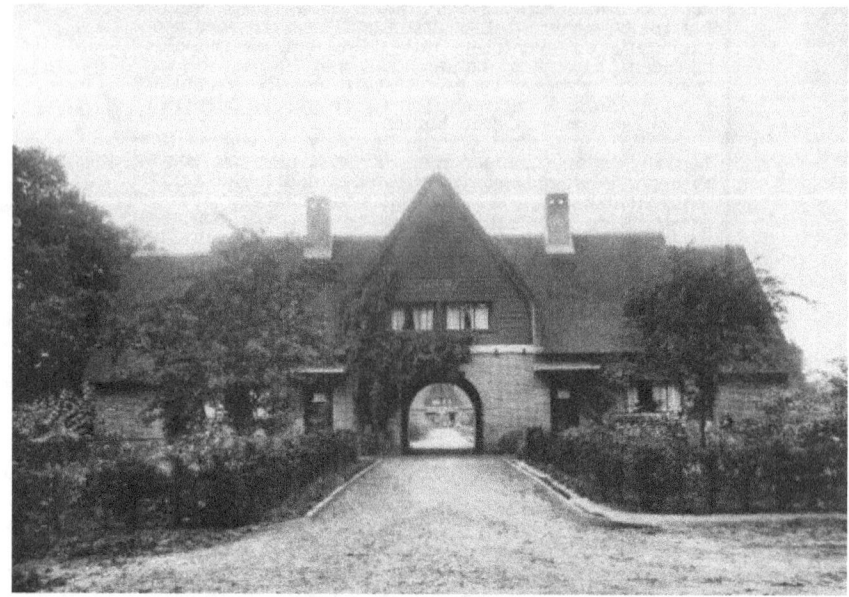

Figuur 70, Ingang Edith-Hof.

Het Edth-Hofje deed haar naam eer aan. Men had direct toegang tot de 'echte ingang' vanaf de Zeesserweg, die langs de Oude Vegt en Zeesse liep. Langs een paadje tussen twee voortuinen kwam men bij de poort met daar boven duidelijk de naam 'Edith-Hof'. Hetzelfde opschrift is er nog steeds. De poort werd gevormd door het eerste paar huizen dat twee onder één kap was gebouwd. Vanuit de donkere poort kwam men in een open ruimte met in het midden een grasveld. Tien woningen ieder twee onder één kap waren in een U-vorm om het veld gelegen. De huizen die de poort leverden vormden het linker been van de U. Haaks daar op drie huizen naast elkaar, de bodem. Tenslotte tegenover het 'poorthuis' het rechter been met twee woningen onder één kap maar nu zonder poort. De open kant van het veldje werd begrensd door de Schapenallee, een zijweg van de Zeesserweg. Het doel

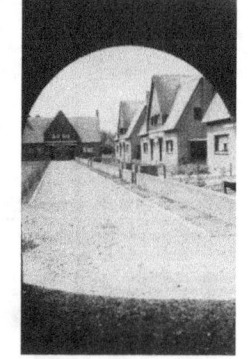

Figuur 71, Doorkijk.

was om een sfeer van een gemeenschap en gemeenschappelijkheid op te roepen voor de gezinnen en de kinderen die samen naar school gingen om zich voor te bereiden op hun betere toekomst. Symboliek en gedrevenheid om goed te doen voor anderen gingen hier hand in hand.

Het huisje bij de ingang was over de poort gebouwd en lag op het westen. De drie huisjes parallel aan de Zeesserweg lagen vrijwel op het zuiden terwijl het laatste huisje zicht had op het oosten. Ook hier was geprobeerd optimaal licht en warmte van de zon te benutten.

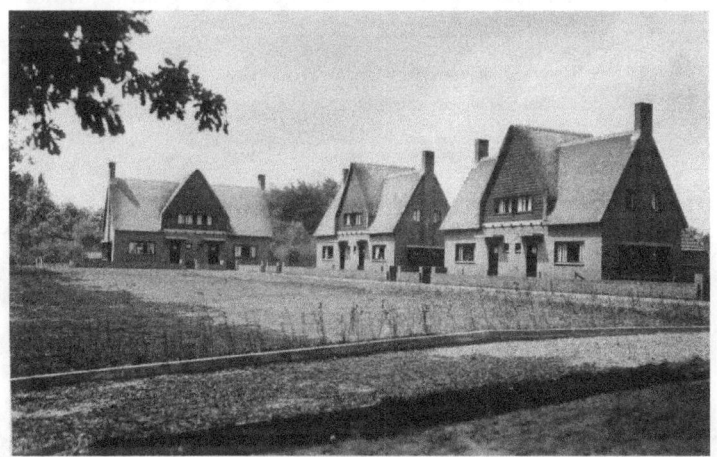

Figuur 72, Edith-Hof vanaf de Schapenallee bij het huis met de poort.

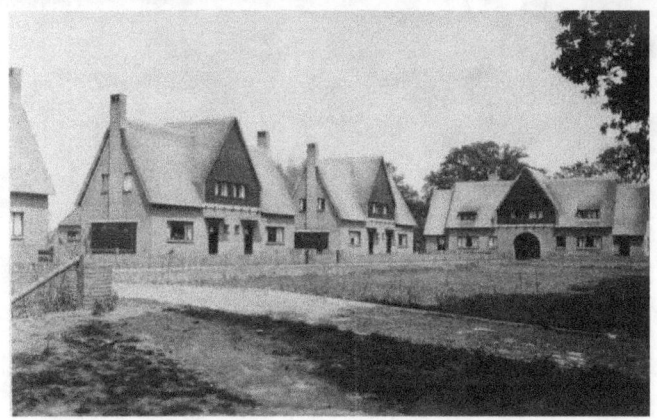

Figuur 73, Edith-Hof vanaf de Schapenallee van de andere kant.

Eerder Esch

Baron van Pallandt bezocht de Verenigde Staten en raakt daar bekend met het werk van de Amerikaanse architect Frank Lloyd Wright. In 1929 gaf hij Hendrik Sangster de opdracht een landhuis te maken in de stijl van Wright. Zo verscheen op de esgronden van het landgoed het landhuis 'de Esch' of Eerder Esch. Helaas moest hij het vanwege de crisis verlaten. Het huis bleef in handen van de familie. Thans wordt het nog steeds bewoond door een van zijn dochters en haar gezin. [28] Het is tegenwoordig een rijksmonument.

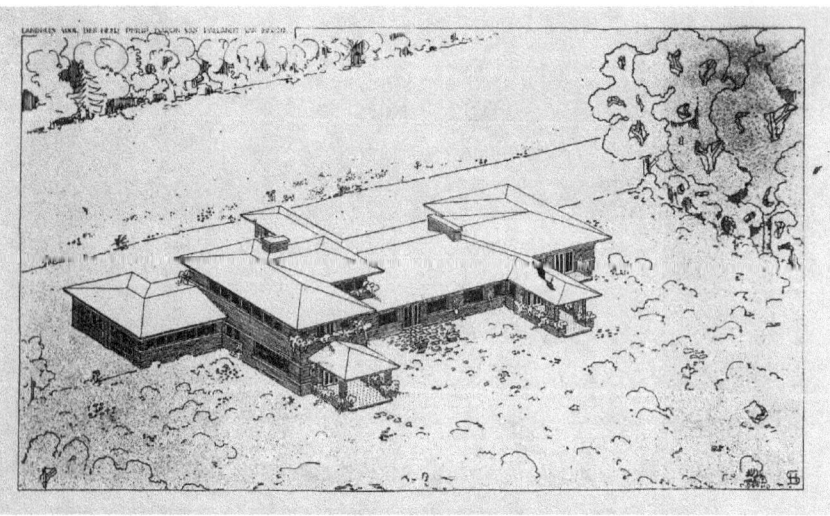

Figuur 74, Landhuis voor de Heer Philip, Baron van Pallandt van Eerde. Rechtsonder getekend HS.

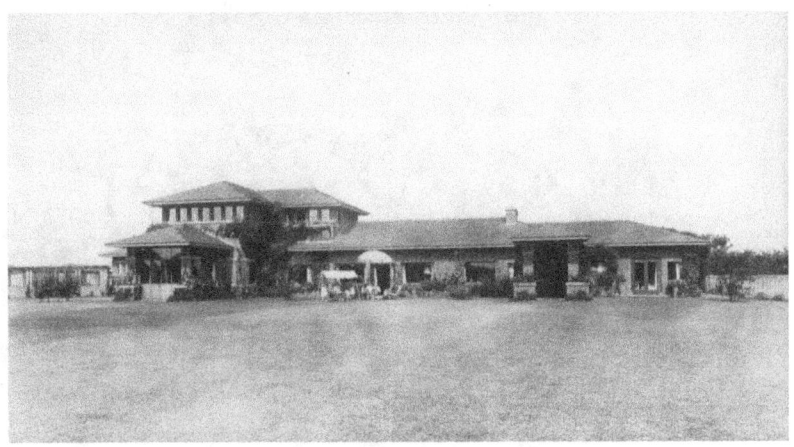

Figuur 75, Eerder Esch vanuit het zuidoosten.

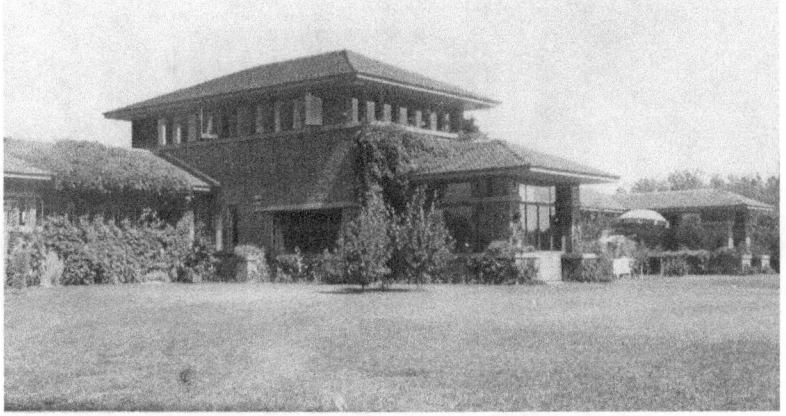

Figuur 76, Eerder Esch vanuit het zuidwesten.

Figuur 77, Detail tuiningang rechts.

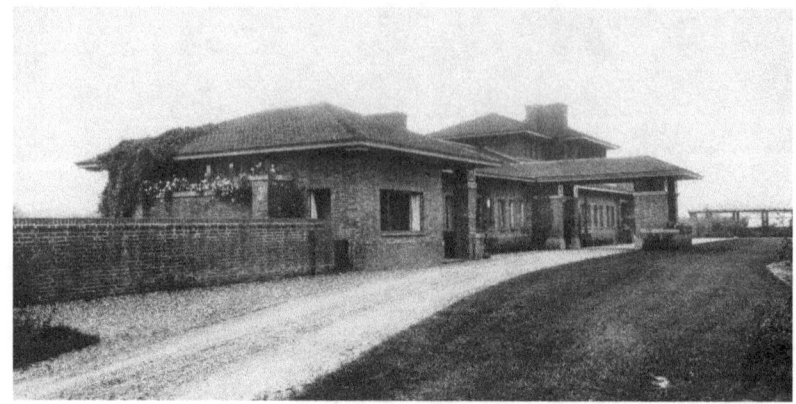

Figuur 78, Eerder Esch noordzijde en hoofdingang.

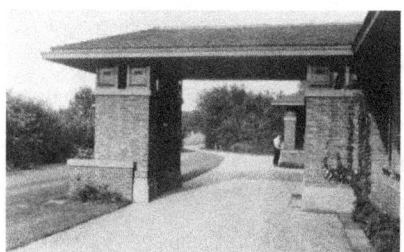

Figuur 79, Detail hoofdingang.

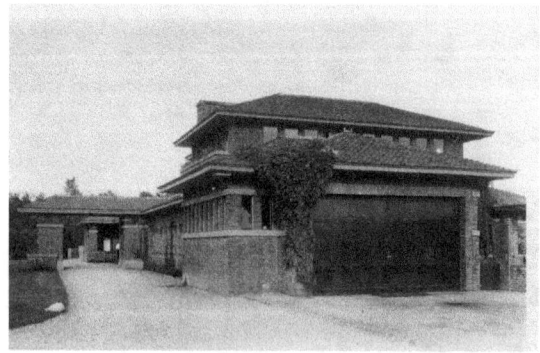

Figuur 80, Garage aan de westkant met blik op de hoofdingang.

Interieur Eerder Esch
Er is een beperkt aantal binnenopnames bewaard gebleven. De eerste foto toont de voordeur en de toegang tot de grote zitkamer. De nissen en bogen in de gang samen met het donkere interieur waar houten lambriseringen en balken in het plafond de boventoon voeren, zijn typerend voor de tijd en de stijl van Sangster. De volgende opname brengt ons in de zitkamer. Drie andere foto's, die van de andere kant zijn genomen steeds verder de kamer in, geven een uitstekend beeld van hoe het er indertijd heeft uit gezien.

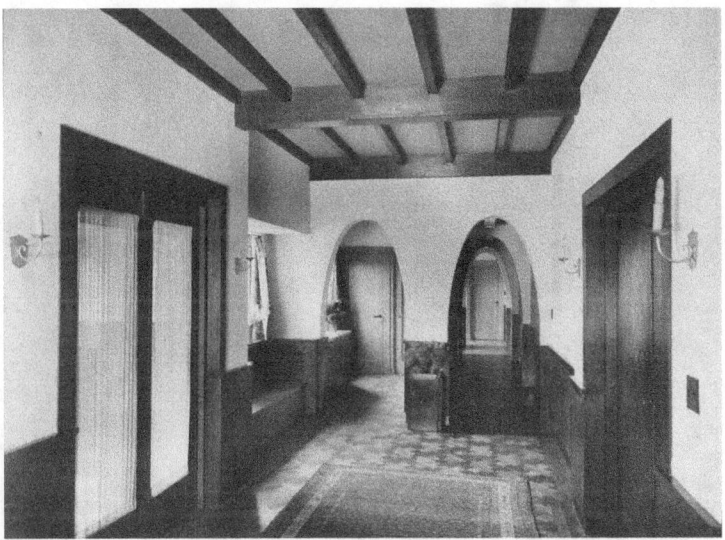

Figuur 81, Ingang Eerder Esch.

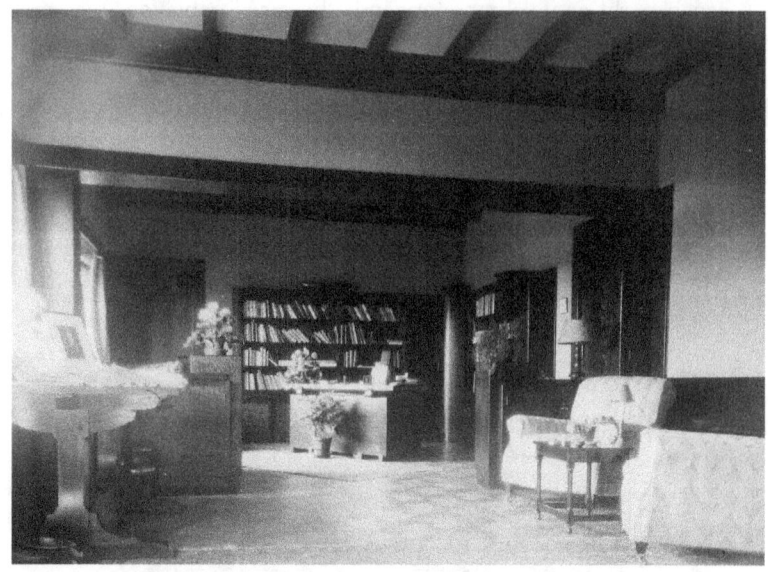

Figuur 82, Zitkamer Eerder Esch met rechts de deur naar de gang.

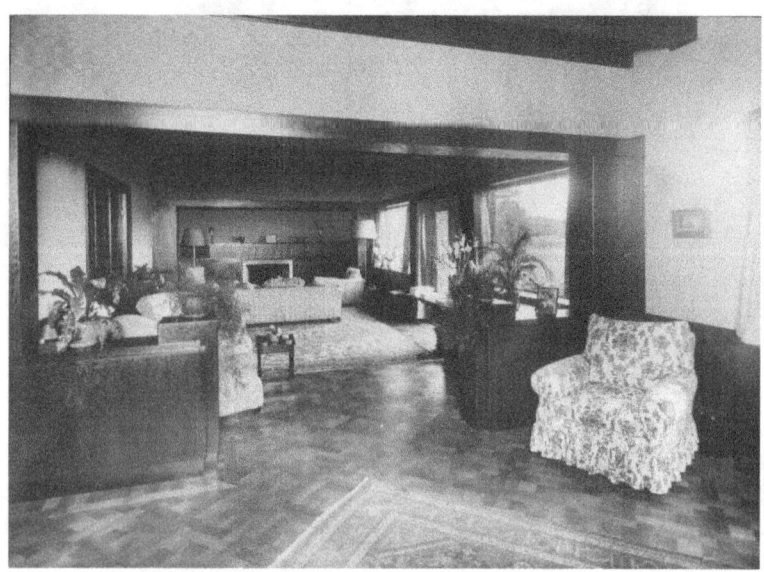

Figuur 83, Zitkamer in Eerder Esch gezien vanaf de deur.

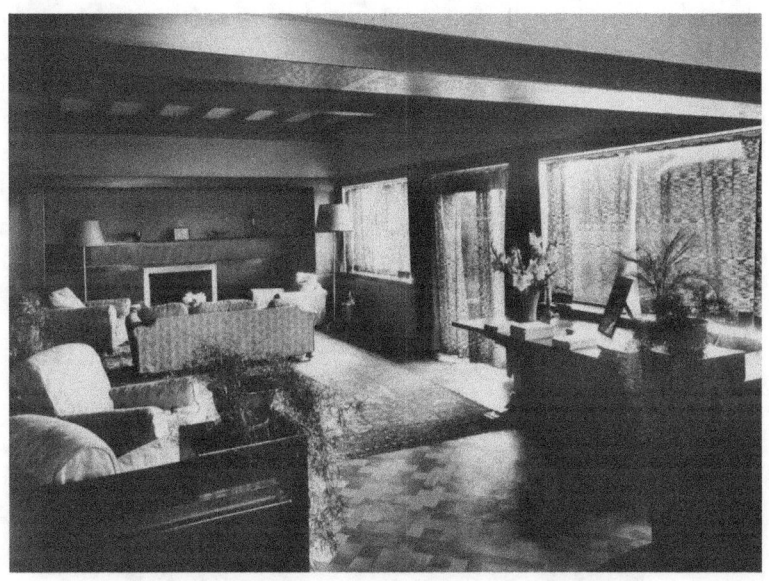

Figuur 84, Zitkamer.

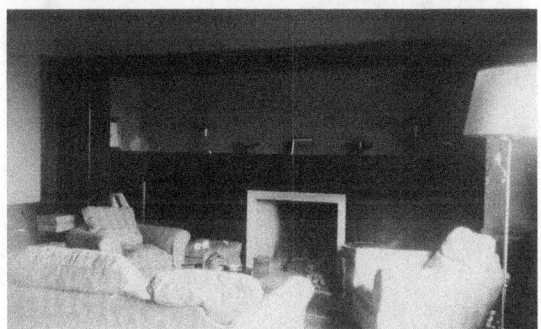

Figuur 85, Detail schouw.

Aan de Regge

Steile Oever 9 was het huisje dat Hendrik Sangster voor zichzelf en zijn vrouw bouwde in 1940/41. Hij had het terrein gekocht van van Pallandt. De keuze voor Ommen lag voor de hand. Hij had een dubbele relatie met baron van Pallandt. In de eerste plaats was er een gelijk gerichte belangstelling voor culturele, spirituele en andere maatschappelijke onderwerpen. Daarnaast had zich een praktische samenwerking ontwikkeld gericht op het realiseren van de idealen van van Pallandt en van zijn zeer fraaie landhuis.

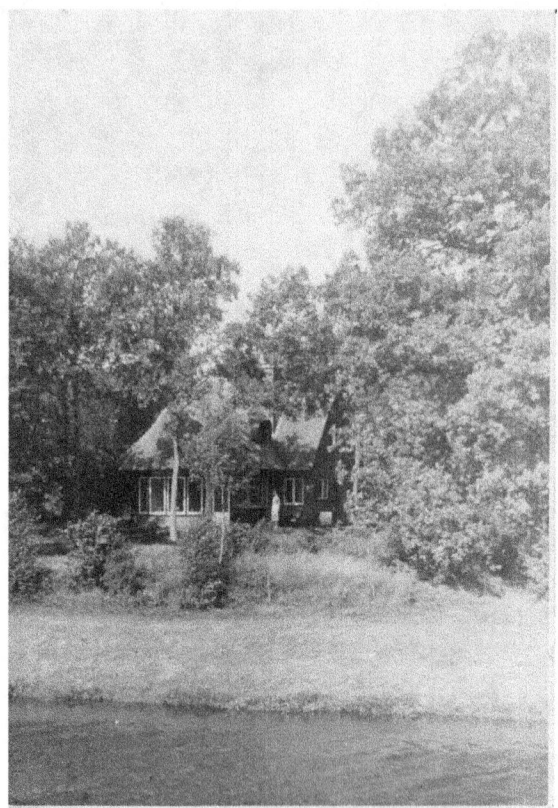

Figuur 86, Steile Oever 5, zicht vanaf de overkant van de Regge.

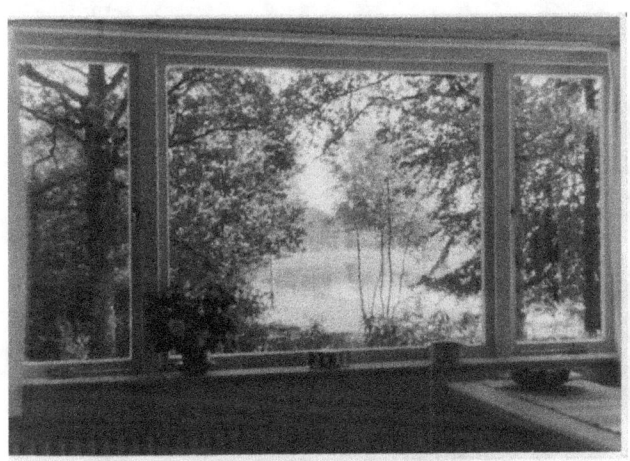

Figuur 87, Uitzicht over de Regge vanuit het huisje van Sangster.

Sangster had de plaats voor het huisje met zorg gekozen, aan de rand van het landgoed en met vanuit het halfronde raam van de zitkamer een fantastisch uitzicht over de Regge, precies waar deze een flauwe bocht maakt. Links de bomen en rechts aan de overkant van de Regge een wijds en open land.

Hij kon toen hij het bouwde niet vermoeden hoe later zou blijken dat dit een zeer verstandige beslissing was geweest. Hij woonde in deze periode met zijn gezin in Scheveningen en werkte in Den Haag. Hem werd bevolen voor 20 januari 1943 zijn huis te ontruimen vanwege de Atlantikwall, een verdedigingsketen langs de gehele kust van Europa, van Frankrijk tot voorbij de kop van Noorwegen, met als doel een geallieerde invasie vanuit zee te kunnen afslaan. Het huis in Scheveningen lag midden in de brede kuststrook die voor de verdediging moest worden vrij gemaakt. Ommen was de aangewezen plaats om naar toe te gaan. Hij is daar gebleven tot na het einde van de tweede wereldoorlog.

Gescheiden door bomen verscheen even verder stroomafwaarts op een tiental meters van de oever van de Regge een kleiner huisje voor een van de leidsters van de school Mevrouw Joke Mariouw Smit, Steile over 7. Zij was goed bevriend met Sangster en zijn echtgenote. De beide huisjes lijken van hout en hebben een rieten dak omdat dat beter past in een bosrijke omgeving. Schijn bedriegt, want hij paste hetzelfde concept toe als in Lens. De muren waren van steen met een houten bekleding wat de huisjes veel comfortabeler maakte en geschikt voor permanente bewoning.

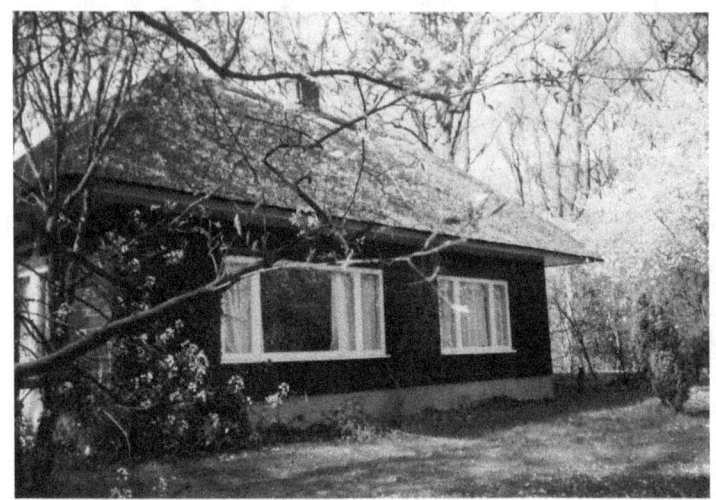

Figuur 88, Steile Oever 7, Regge kant.

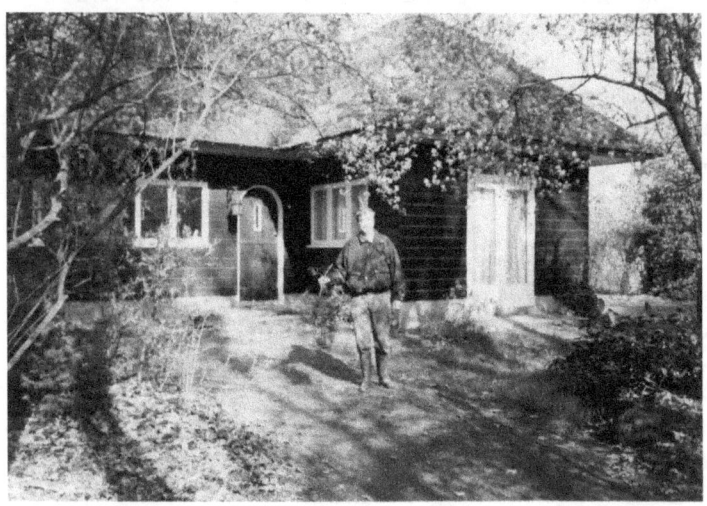

Figuur 89, Steile Oever 7, Noord West zijde.

Villa's en Huizen

Nieuw Hofvliet, Zwolle 1929

In de nalatenschap bevinden zich een aantal foto's en een foto van een blauwdruk. Hierop staat 'Ontwerp voor een landhuis voor de heer van Loo te Zwolle'. De tekening is gedateerd 2 april 1929 en getekend door Sangster.

De opdrachtgever is Petrus van Loo geboren in 1864 in Zwolle. Hij is directeur van de Vloerzeilfabriek v/h Firma de Vogel van Calcar & Co N.V. te Zwolle. [32] Zijn vader kocht in 1896 de villa Hofvliet die was gelegen op een langwerpig eilandje aan de mond van het Zwarte Water recht tegenover het Rodetorenplein en de voormalige monding van de Grote Aa. Een unieke plaats in Zwolle. De door Sangster ontworpen villa lag oostelijk van Hofvliet en werd Nieuw Hofvliet genoemd. In de jaren zeventig van de vorige eeuw is de waterscheiding gedempt. Daarna was het eilandje geen eiland meer. Hofvliet en Nieuw Hofvliet werden toen van elkaar gescheiden door een grote weg, de oprit van de Hofvlietbrug. [29] Niet duidelijk is of van Loo in Hofvliet is blijven wonen of naar Nieuw Hofvliet is verhuisd.

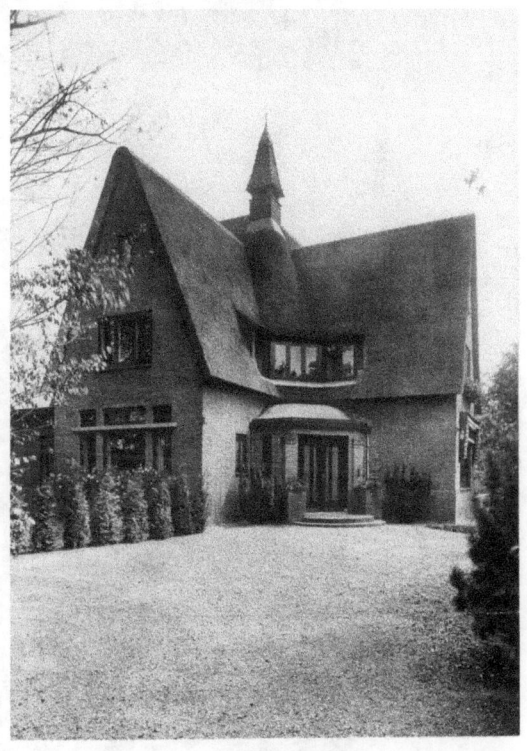

Figuur 90, Huis van de heer van Loo in Zwolle.

De foto's geven een beeld van de villa na de bouw. Interessant zijn een aantal opnames van het interieur dat lijkt op dat van Eerder Esch.

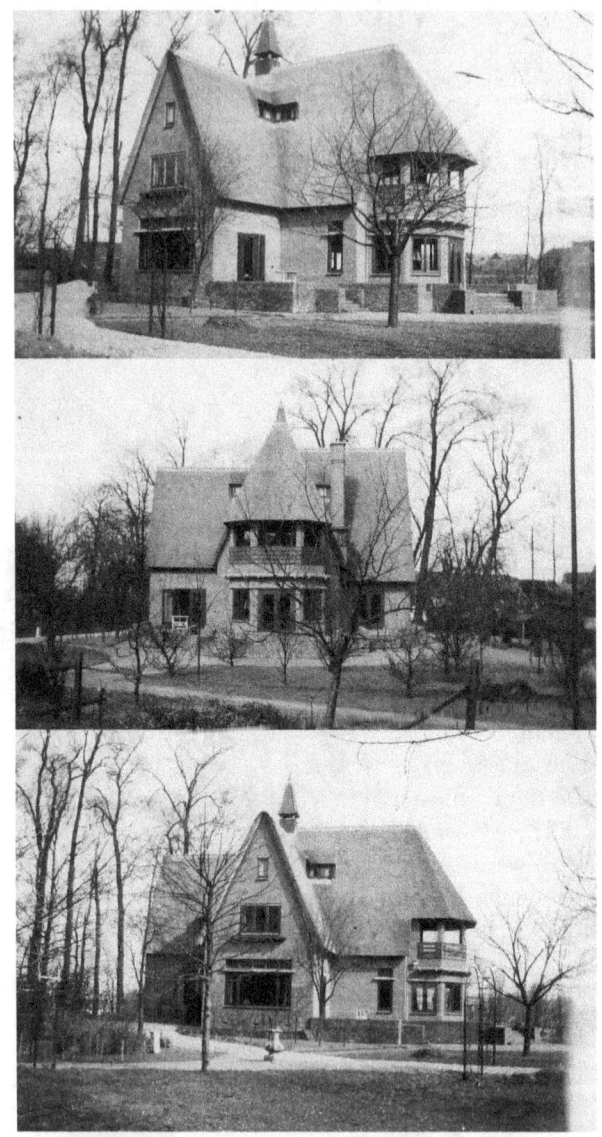

Figuur 91, Drie verschillende aanzichten van Nieuw Hofvliet.

Interieur van Nieuw Hofvliet

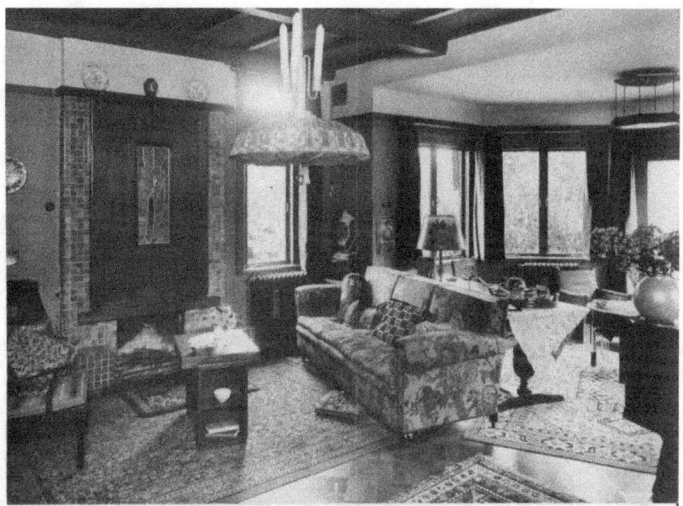

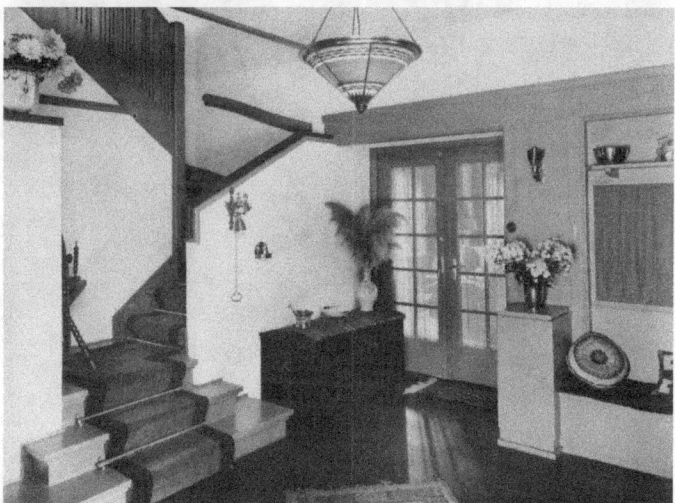

Figuur 92, Interieur van het huis van de heer van Loo.

Wassenaar 1954

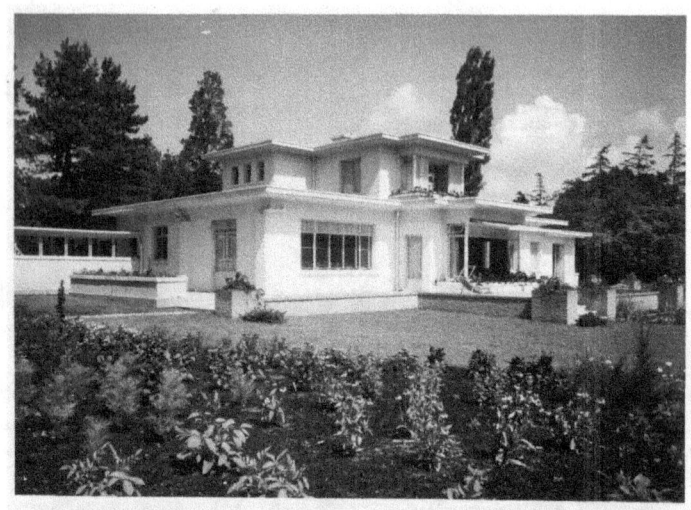

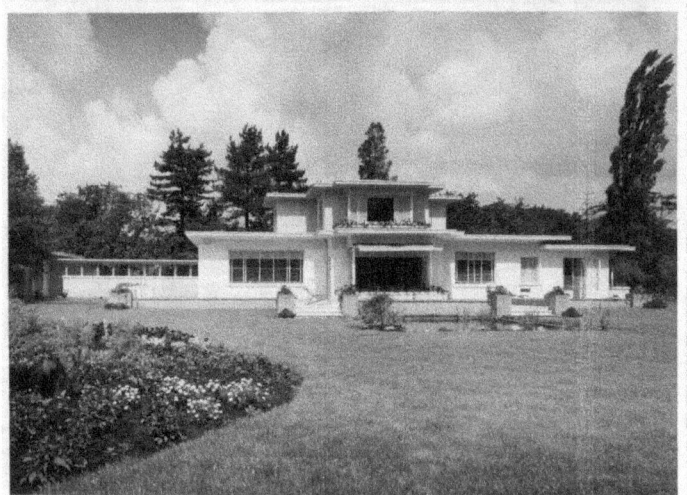

Figuur 93, Villa in Wassenaar zuidwest zijde.

Sangster ontwierp een villa voor de voorzitter van de directie van Billiton. Het zal in 1954 zijn opgeleverd. Eerder had al een villa op deze plek gestaan, die was afgebrand. De villa ligt vrijwel geheel verscholen tussen de bomen en bosjes. De stijl doet sterk denken aan Eerder Esch, zij het dat hier geen

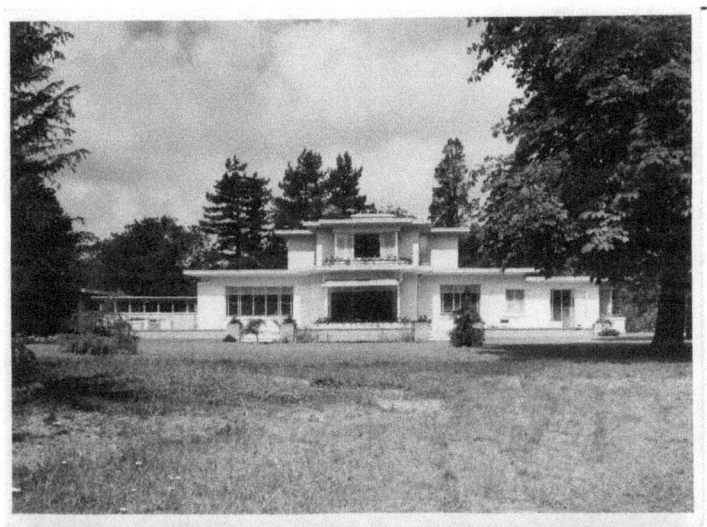

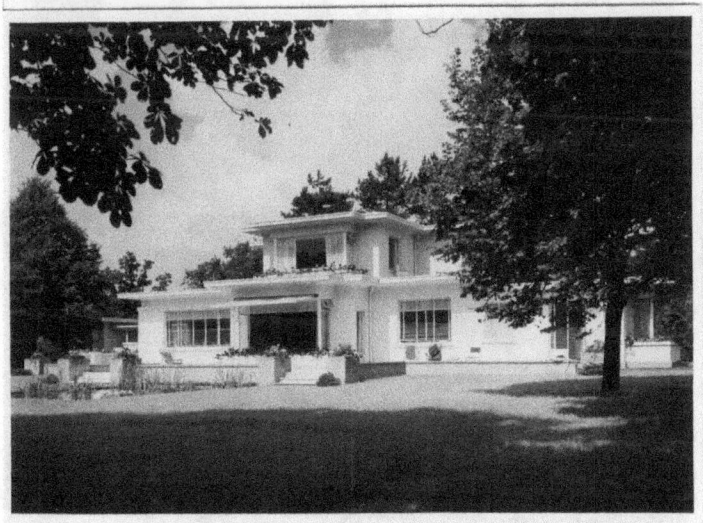

Figuur 94, Villa in Wassenaar zuid- en zuidoostzijde.

baksteen werd gebruikt maar de muren glad wit werden gepleisterd. In hoeverre deze keuze werd ingegeven door de na-oorlogsche schaarste is niet bekend. Sangster en Verschure zullen elkaar hebben leren kennen ten tijde van de uitbreiding van het Billitongebouw.

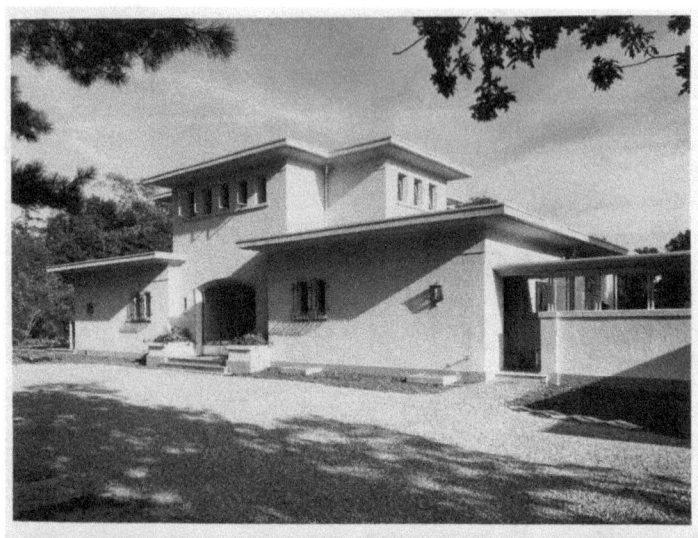

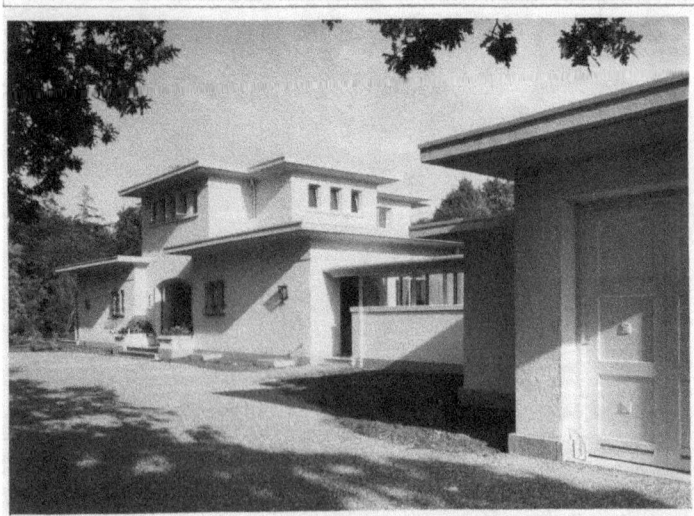

Figuur 95, Villa in Wassenaar noordzijde.

Soestdijk 1960

Het laatste ontwerp van Hendrik Sangster, zijn eigen huis in Soestdijk, is al genoemd aan het einde van het eerste hoofdstuk. Het was net groot genoeg en mooi gelegen onder de bomen met een prachtig uitzicht over de weilanden. Zoals hij ook in Ommen deed, probeerde hij het huis in het landschap te voegen en niet andersom. Door de keuze van de locatie, min of meer naast Paleis Soestdijk, wist hij zich verzekerd van een van de rustigste plaatsen in Nederland. Hij had een mooie plek gevonden om zijn laatste jaren door te brengen wanneer hij niet een van zijn grote reizen maakte.

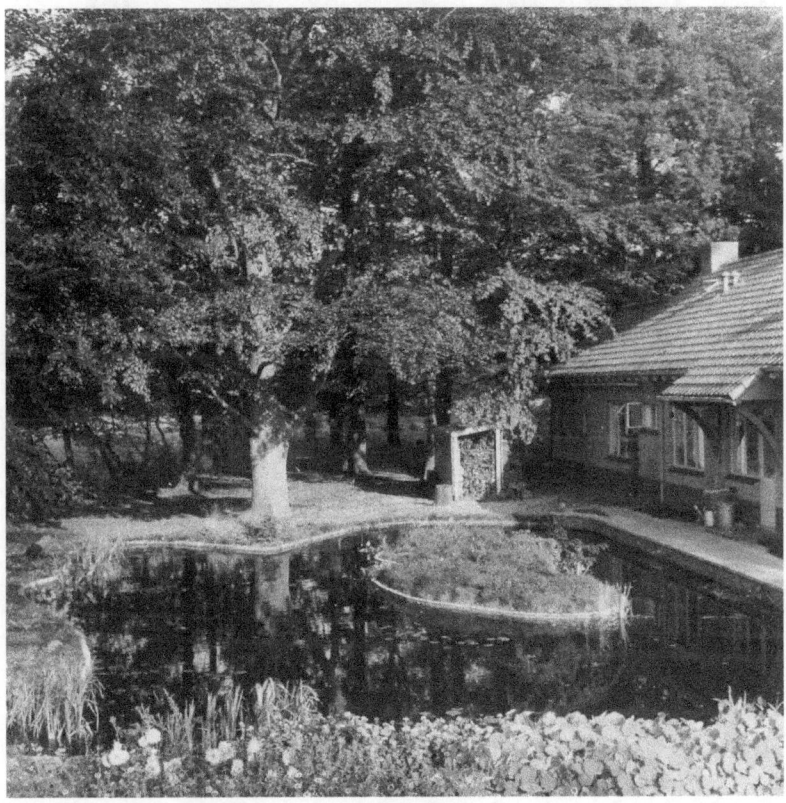

Figuur 96, Soestdijk.

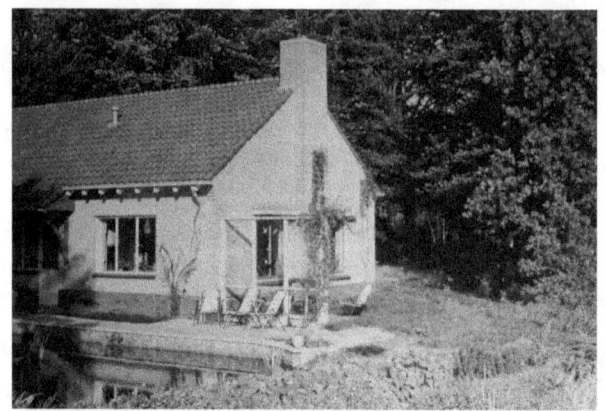

Figuur 97, Soestdijk.

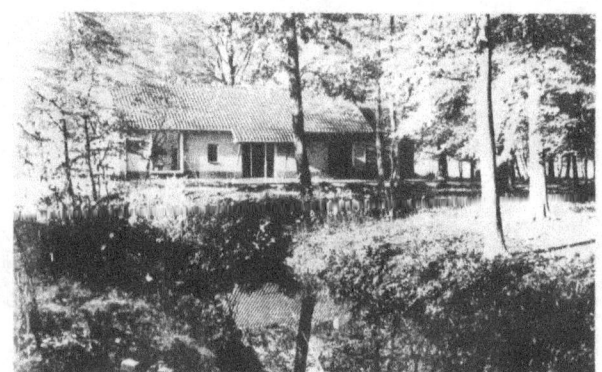

Figuur 98, Noordzijde Soestdijk.

Diversen

Dienstwoning bij de watertoren van Aalsmeer

Bij de watertoren van Aalsmeer werd een dienstwoning gebouwd. Deze woning was voor de beheerder, die verantwoordelijk was voor het goed functioneren van de toren, en zijn gezin. Ook dit huis werd ontworpen door Sangster.

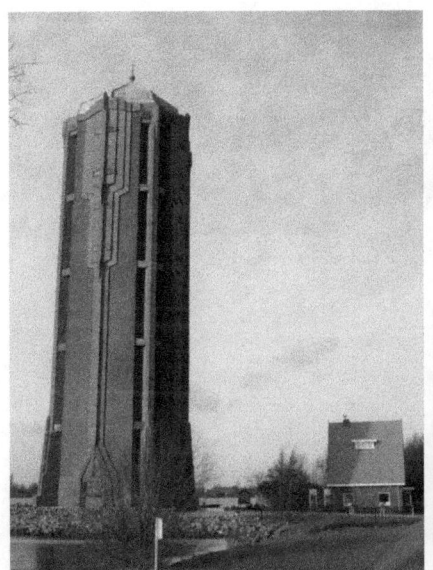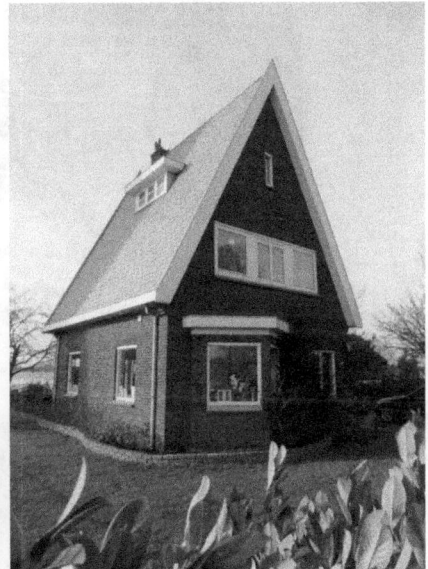

Figuur 99, Dienstwoning Aalsmeer.

Onbekend woonhuis

In de nalatenschap bevindt zich een foto van een woonhuis dat gezien de stijl heel goed door Hendrik Sangster kan zijn ontworpen. Omdat hij tussen alle andere foto's van zijn werk zat is het vrijwel zeker door hem gemaakt. Er is geen enkele verdere informatie over deze woning.

Figuur 100, Een onbekende Sangster-woning?

Eettafel en stoelen

De hiernaast afgebeelde tafel en stoelen zijn waarschijnlijk ontworpen voor het huis dat Hendrik Sangster in Soestdijk liet bouwen. De stoelen hebben veel overeenkomst met die in de raadzaal in Raamsdonksveer en de stoel in figuur 102.

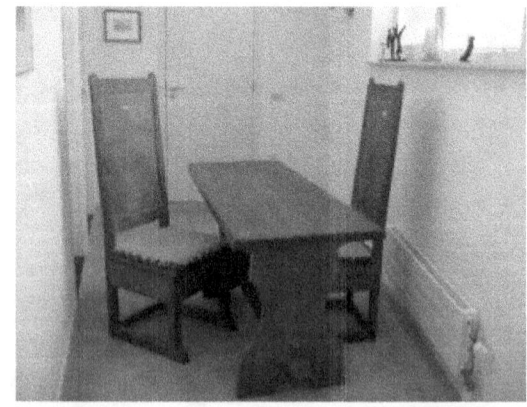

Figuur 101, Tafel en stoelen ontworpen voor het huis in Soestdijk.

Interieur

Onderstaande foto is waarschijnlijk gemaakt in zijn woonhuis in de Frankenstraat, in Scheveningen. De meubels zijn vrijwel zeker ontworpen door Hendrik Sangster. De stoel heeft hetzelfde concept als de stoelen in de raadzaal in Raamsdonk. Het beeld op het bureau is van Dante. Het inktstel en het potje met deksel zijn in art deco stijl.

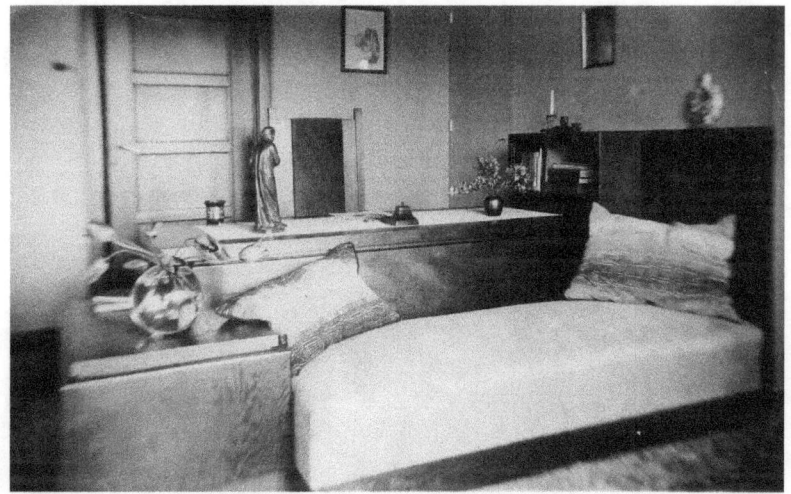

Figuur 102, Bureau met zitbank.

Overige

Het is waarschijnlijk dat Sangster gedurende zijn gehele werkzame periode ontwerpen heeft gemaakt voor verbouwingen en uitbreidingen van woningen.

In de periode (1933-1939) dat Sangster werk deed voor het Staatsbedrijf der Artillerie Inrichtingen heeft hij mogelijk drie huizen en een garage gebouwd bij de Hembrug. Dit waren vermoedelijk dienstwoningen voor personeel van de nabijgelegen wapenfabriek en het chemische laboratorium.

In 1954 adviseerde hij de Leidsche Duinwater Maatschappij met betrekking tot de esthetische aspecten van een aantal dienstwoningen en een garage. [27]

Nawoord

Zoals we al in de inleiding hebben aangegeven is dit boekje zo veel mogelijk samengesteld met fotomateriaal uit de nalatenschap van Hendrik Sangster.

De inhoud van dit boekje is gebaseerd op verschillende bronnen, inclusief het herinneringsvermogen van de kleinkinderen, Marijke, Titia, René, Thally en de auteur. Het is vrijwel onvermijdelijk dat er fouten en omissies voorkomen. We stellen het op prijs wanneer lezers de moeite willen nemen om ons hiervan op de hoogte te stellen via contact@sangster-nl.info. Dan kan een correctie worden aangebracht in een volgende versie van dit boekje.

De opbrengst van het boekje zal worden bestemd voor steun aan organisaties en instellingen die zich inzetten voor het behoud van watertorens in Nederland.

Appendix

Maquettes

Van de pompstations zijn een paar foto's behouden gebleven van maquettes, een van het ontijzeringsgebouw en een van het machinegebouw.

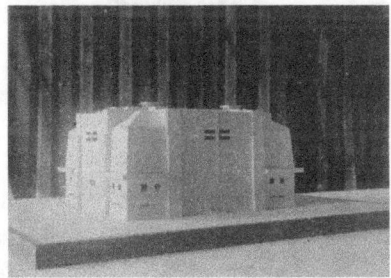 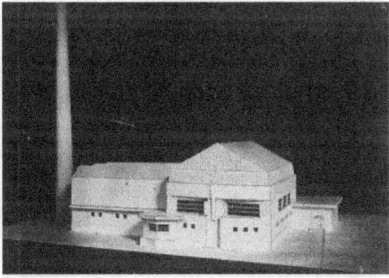

Figuur 103, Maquette van het ontijzeringsgebouw en van het machinegebouw.

In aanbouw

In de nalatenschap waren ook enkele opnames van watertorens in aanbouw. Op geen van hen was een aanduiding welke torens het waren. Van twee is duidelijk dat het om Dongen en Etten gaat. De derde waarvan twee opnames beschikbaar zijn, is het gezien de achtkantige structuur met aan zekerheid grenzende waarschijnlijkheid de toren van Raamsdonksveer.

Er is een opname van de stort van de vloer van het reservoir van de watertoren in Steenbergen.

Ook van de bouw van de pompstations is een aantal opnames bewaard gebleven waarvan sommige met datering.

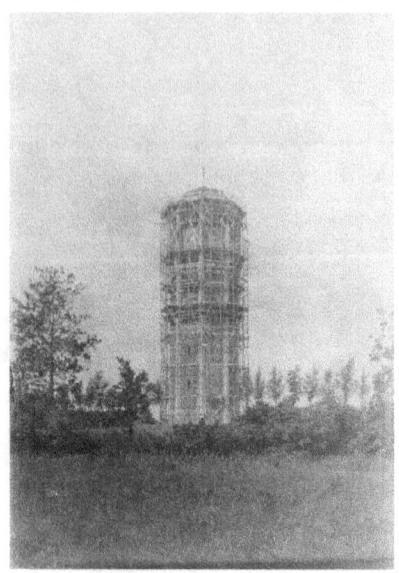
Figuur 104, Dongen in aanbouw.

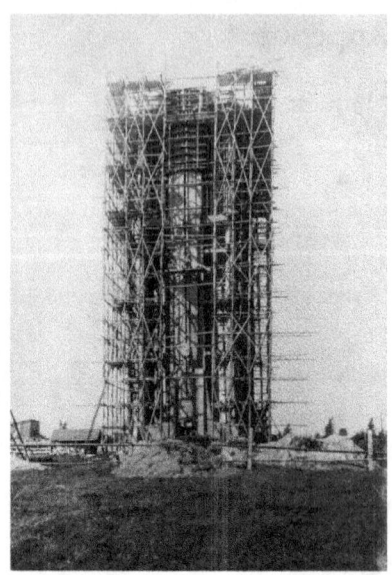
Figuur 105, Etten in aanbouw.

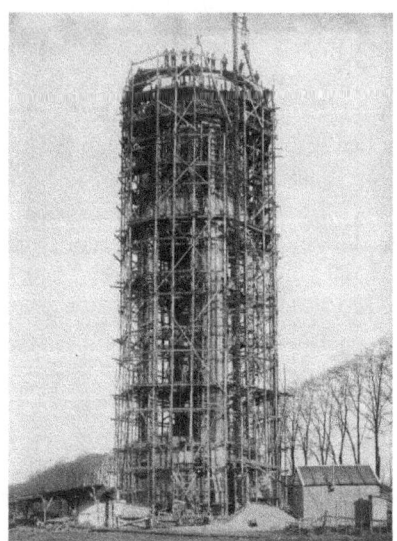
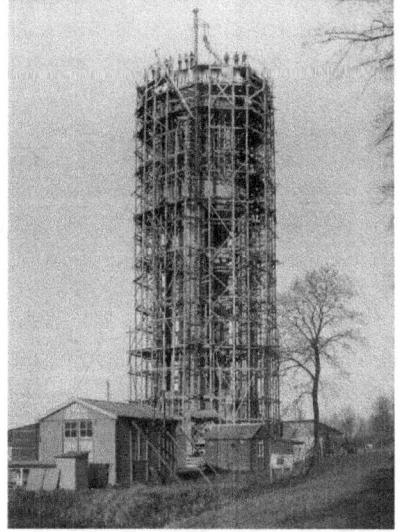
Figuur 106, Waarschijnlijk Raamsdonksveer in aanbouw.

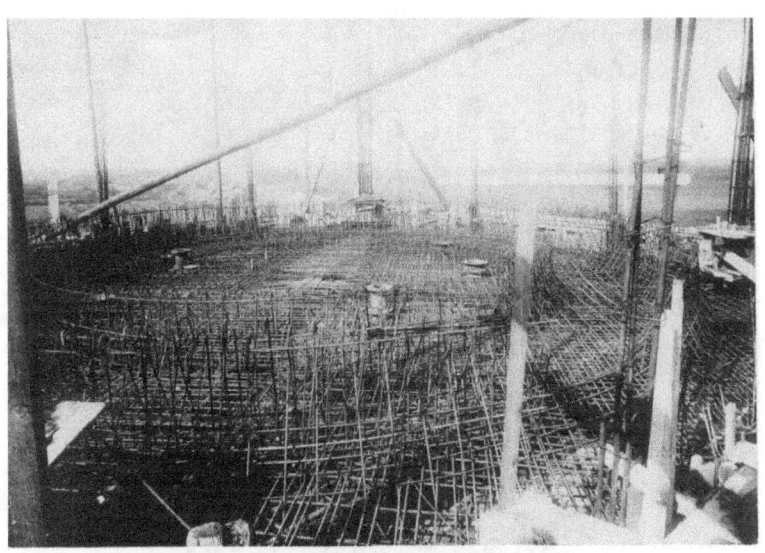

Figuur 107, Stort van het reservoir in Steenbergen.

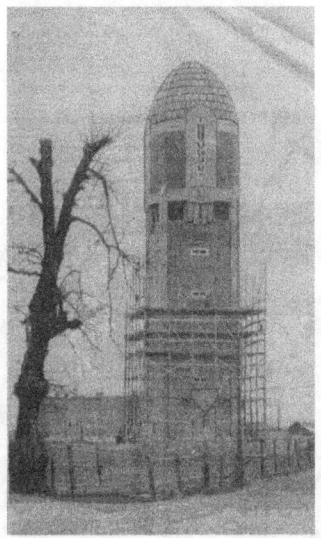

Figuur 108, De mooiste toren van ons land zal wel die te Steenbergen zijn. Wij geven hier een foto van dien toren, waaraan juist de laatste hand gelegd wordt. [17]

Figuur 109, Pompstation 31 juli.

Figuur 110, Pompstation 6 augustus.

Figuur 111, Reinwaterkelder 28 september.

Figuur 112, Pompstation 20 november.

Figuur 113, Ketelhuis in aanbouw.

Figuur 114, Ketelhuis bijna klaar.

Details

Sommige details kunnen eigenlijk alleen goed in beeld worden gebracht tijdens de bouw. Daarom zijn onderstaande foto's zo interessant. Ze laten enkele typische kenmerken van de watertorens van Hendrik Sangster van zeer dichtbij zien.

Figuur 115, Details Steenbergen of Zevenbergen.

Figuur 116, Dongen.

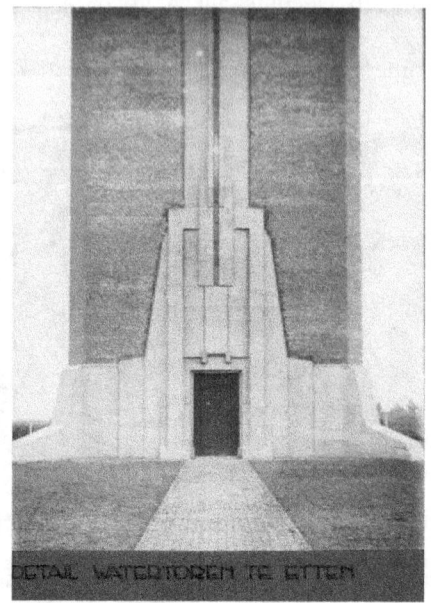

Figuur 117, Detail Etten.

Figuur 118, Detail Naaldwijk.

Tekening watertoren Zutphen

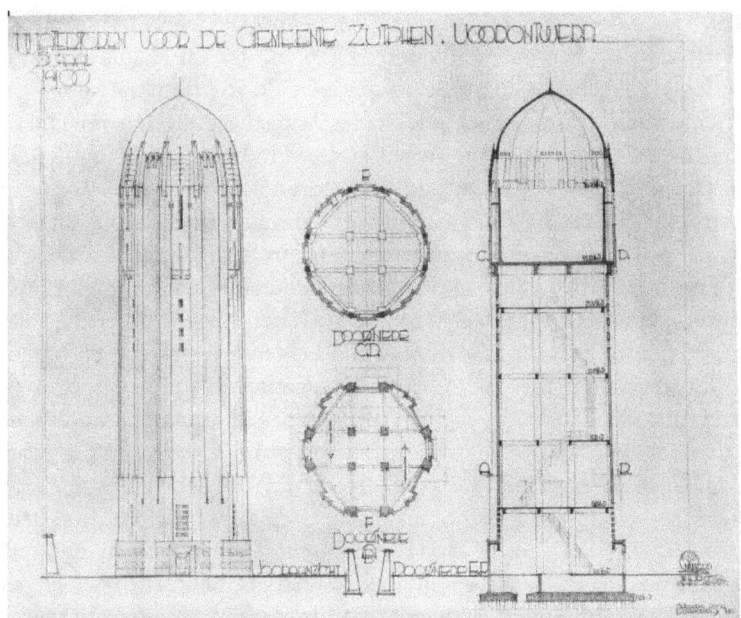

Figuur 119, Ontwerp watertoren Zutphen uit 1925.

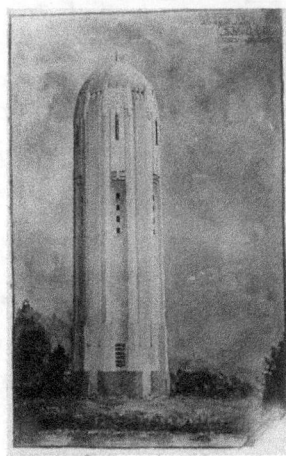

Figuur 120, Aquarel ontwerp voor de Gem. Zutphen.

Figuur 121, Auteurs van tekening van de watertoren in Zurphen.

Werking van een watertoren

Een watertoren is in principe een hooggelegen waterreservoir dat rechtstreeks op het waterleidingnet is aangesloten en vanuit een pompstation wordt gevoed; het is in principe dus een doorstroomsysteem. Volgens het principe van de communicerende vaten bepaalt het hoogteverschil tussen het waterniveau in het reservoir en het tappunt in het waterleidingnet de druk op dat tappunt. Tevens vormt de watertoren een buffer voor pieken in de waterbehoefte. Ook de uitgestrektheid van het net en de buisdiameter is van invloed op de waterdruk omdat het water in het leidingnet tevens weerstand ondervindt. Daarom zijn de plattelandstorens meestal hoog en slank met een relatief klein reservoir (50-200 m3), omdat een hoge druk nodig is en geringe waterbehoefte bestaat. Stadstorens zijn echter meestal laag en breed met een groot reservoir (tot ca. 1500 m3 eventueel verdeeld over meerdere reservoirs), omdat een lage druk voldoende is bij een grote waterbehoefte.

Feitelijk bestaat een watertoren dus uit een reservoir waarvan de hoogteligging en de inhoud zijn afgestemd op het verzorgingsgebied. Dit reservoir wordt op een torenschacht geplaatst om de hoogteligging te realiseren en van een reservoirommanteling voorzien om het reservoir te beschermen tegen vorst en invloeden van daglicht (algengroei) e.d. In de reservoirommanteling (gevel) zijn gevelopeningen aangebracht welke van fijn gaas werden voorzien om de toren op die wijze te ventileren. Bij daling van het niveau in het reservoir wordt buitenlucht aangezogen en bij stijging van het niveau wordt lucht uit de toren naar buiten geperst. Doordat het leidingwater altijd een vrij constante lage temperatuur heeft, ontstaat vooral in de zomermaanden condens op het reservoir. Dit condens lekt naar beneden en wordt verzameld op een op stahoogte onder het reservoir aangebrachte vloer vanwaar het wordt afgevoerd. Deze vloer wordt toepasselijk aangeduid als de lekvloer.

Veelal zijn drie standleidingen aangesloten op het reservoir, een aanvoerleiding vanaf het pompstation, een afvoerleiding welke het leidingnet voedt en een overstort-/leegloop leiding. Indien de pompen niet tijdig worden uitgeschakeld, zou een watertoren overlopen. Om dit te voorkomen is een overstort aangebracht welke uitmondt op het riool of een nabij gelegen sloot. Ten behoeve van onderhoud en reiniging is op het laagste deel van het reservoir een aansluiting op de overstort/leegloopleiding aangebracht om het reservoir hiertoe geheel te kunnen laten leeg lopen. [34]

Nalatenschap

Na het overlijden van Hendrik Sangster is een deel van diens nalatenschap terecht gekomen bij de Stichting Wetenschappelijk Kunsthistorisch Onderzoek en Documentatie (S.W.K.O.D.) in 's Gravenhage. Het was de bedoeling dat de stukken weer zouden worden teruggegeven en alleen worden gebruikt als informatie en om uit te citeren. Uiteindelijk is een deel teruggekomen bij zijn weduwe maar een ander deel niet, ondanks herhaalde mondelinge en schriftelijk verzoeken.

Na de oprichting van het Nederlands Architectuurinstituut, NAi, ging het archief van de S.K.W.O.D. hier naar over. Uit de beschrijving van archieven van andere architecten blijkt dat er bij het S.W.K.O.D. tekortkomingen waren ter zake van de wijze van archivering. Het NAi refereert naar de stichting op de volgende wijze: '*SKWOD betreft een collectie van archivalia en documentatie afkomstig van de Stichting Wetenschappelijk Kunsthistorisch Onderzoek en Documentatie te Den Haag. (...) Doel van het SWKOD was om het werk van de kunstenaars werkzaam tussen de twee wereldoorlogen te bewaren en te verzamelen. Delen van de collectie zijn gevoegd bij archieven van de betreffende archiefvormers zoals J.A. van der Laan, J.D. Postma. Ander materiaal is als apart archief gecodeerd. Het restant van niet of moeilijk identificeerbare stukken en van nadien aangetroffen materiaal is een collectie van SWKOD-stukken gemaakt (SKWO nr. 1-27)*'. [33] De scriptie van de Rooij bevestigt dat op deze manier een aantal tekeningen van Hendrik Sangster bij het NAi is terecht gekomen.

Het is nu niet meer mogelijk een scherp beeld te krijgen wat er precies wel of niet is gebeurd. Er echter voldoende reden om met de mogelijkheid rekening te houden dat een deel van de nalatenschap bij het NiA is en nog niet volledig is geïnventariseerd. Het kan ook zijn dat delen zich elders op een onbekende plaats bevinden.

Hendrik Sangster door de jaren heen

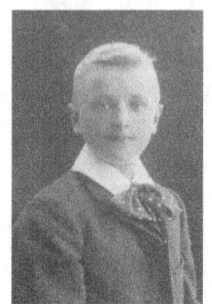
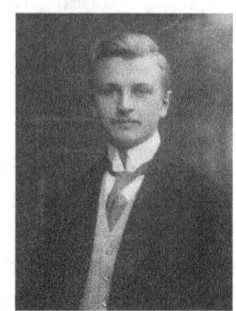
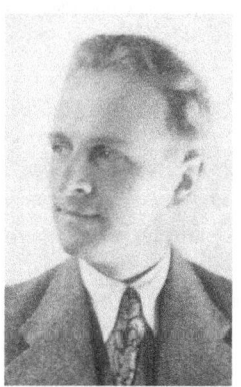
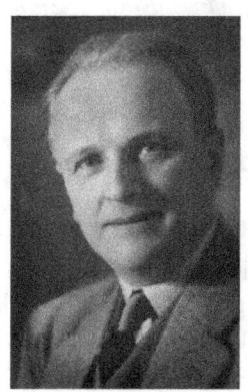
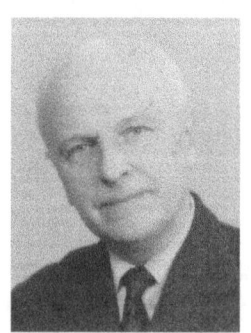
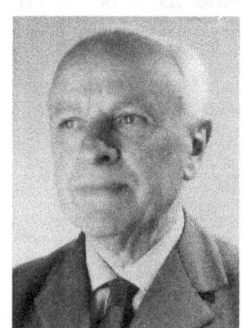

Bronnen

1. *Examen HBS Haarlem.* Het Nieuws van de dag: kleine courant, 25 juli 1910.
2. *Onderwijs en wetenschappen.* Het Centrum, 23 januari 1915.
3. *Uit de Staatscourant.* Algemeen Dagblad, 16 maart 1916.
4. *Mutatiën.* Algemeen Handelsblad,16 juni 1916.
5. *Nederlandse Ingenieurs naar Frankrijk.* De Tijd, 22 juli 1919.
6. *Voeding en huisvesting in verwoest gebied.* NRC, 16 september 1919.
7. van Sandick, R. *Hulp van Nederland tot herstel der verwoeste streken in Noord-Frankrijk.* Algemeen Dagblad, 18 december 1919.
8. *De Nederlandsche dag in het verwoeste noorden.* NRC, 29 september 1920.
9. *Eparges door een Nederlander "aangenomen".* Nieuwe Tilburgsche Courant 9 november 1920.
10. *Het werk van Ingenieur Sangster in Lens.* NRC 14 juni 1921.
11. van Sandick, I. R. *De Ned. Tuindorpen in Lens en Liévin.* Nieuwe Tilburgsche Courant, 14 juni 1921.
12. *Ned. Ingenieursarbeid in Noord Frankrijk; Huldiging.* Het Centrum, 20 januari 1922.
13. *De inhuldiging van Eparges.* Het Vaderland, 1 mei 1923.
14. *Eparges herbouwd.* NRC, 2 mei 1923.
15. *Land en Zeemacht.* De Tijd, 19 december 1923.
16. Sangster, I. H. *Eenige aanwijzingen voor de architectuur van watertorens.* Water en Gas, 67-70, 1924.
17. Foto van de Watertoren in Steenbergen met onderschrift. Nieuwe Tilburgsche Courant 1 mei 1924.
18. *Waterleiding voor Noord-West Brabant.* Het Vaderland, 30 december 1924.
19. *Reproductie van Nederlandse inzending 1927.* Bouwkundig Weekblad en Architectura, 273, 1927.
20. *De Eerderstichting.* Het sociale werk der van Pallandt's. Verdere plannen. NRC, 9 augustus 1929.
21. Sangster, Ir. H. and Koopman, Ir. J.F.H., *Het Gemeentelijk Abattoir te Zutphen*, De Ingenieur 46 47, B 321-327, 1931.
22. L. Van Gendt, *De Edithschool in Ommen.*Technisch Gemeenteblad, 17, 339-343, 1932.
23. *Nieuw Zwembad in Den Haag.* Algemeen Dagblad, 29 januari 1938.
24. Sangster, H. *Het nieuwe zwembad "de Mauritskade".* de Ingenieur; overdruk Gezondheidstechniek I, 19-22, 1938.
25. van der Veen, H. *Watertorens in Nederland.* Rotterdam: 010.-III, 1989.
26. Schulten, P. K.. *Nederlandse gedenktekens van de Eerste Wereldoorlog*, 2001; http://www.wereldoorlog1418.nl/nederlandse-gedenktekens/index.html .
27. de Rooij, E. *Ir. Hendrik Sangster (1892-1971): engineer-architect*, 2007; Utrecht: http://igitur-archive.library.uu.nl/student-theses/2007-0328-200116/UUindex.html.

28. *Wie is wie in Overijsel*, 2010; http://www.wieiswieinoverijssel.nl/details2.asp?Id=332.
29. *Bestemmingsplan Gemeente Zwolle NieuwHofvliet Rodetorenbrug*, 2011; https://www.zwolle.nl/wonen-leven/bouwen-wonen/bestemmingsplannen/bp-kamperpoort/geldend-kamperpoort/Nieuw-HofvlietRodetorenbrug.htm.
30. Sangster, B., & Sangster, R.. *De Familie Sangster in Nederland*, 2012; Lulu Inc, Raleigh, NC, USA. ISBN 978-1-4475-3251-4.
31. *Gemeentehuis Raamsdonk* van VVV Geertruidenberg: http://www.vvvgeertruidenberg.nl/index.php?prefab=bezienswaardigheden&bezienswaardigheidID=30.
32. *Petrus van Loo*; http://www.iisg.nl/ondernemers/pdf/pers-0946-01.pdf.
33. *NiA over SWKOD-verzameling*. http://zoeken.nai.nl/CIS/archief/405.
34. *Watertoren Dongen van* http://www.watertorendongen.nl/?p=2&s=4.

Verantwoording

All figuren en foto's komen uit de nalatenschap van Hendrik Sangster behalve:
Figuur 4: Uit R.A. van Sandick. *Hulp van Nederland tot herstel der verwoeste streken van Noord-Frankrijk*, De Ingenieur blz 55, 24 januari 1920.
Figuur 9: Uit *Drinkwatervoorziening van het platteland in Noord-West-Brabant 1924-1949*: Gedenkboek uitgegeven bij gelegenheid van het zilveren jubileum der N.V. Waterleiding-Maatschappij 'Noord-West-Brabant' te Oudenbosch, Oudenbosch 1949. Gedownload van 27.
Figuur 31 en 40: de watertorens van Dinteloord en Almkerk van de site van Brabants Historisch Informatie Centrum, BHIC; http://www.bhic.nl
Figuur 34: de watertoren van Aalsmeer van de site; http://www.aalsmeerwatertoren.nl.
Figuur 37: de watertoren van Lichtmis van de site van de Koperenhoogte; http://www.dekoperenhoogte.nl/.
Figuur 39: de watertoren van Vriezenveen van de site van Oude Vriezenveen; http://www.oudvriezenveen.nl.
Figuur 54: Billitongebouw: van http://bouwwereld.nl/project/page/37/.
Figuur 55: uitbreiding Billitongebouw uit Afstudeerrapport Timme Schunselaar Technische Universiteit Delft 2009.
Figuur 88, 89: de auteur 1992.
Figuur 99: de auteur 2013.
Figuur 101: een kleindochter 2013.

Alle citaten zijn aangepast naar de hedendaagse spelling voorzover daardoor het karakter van de oorspronkelijke tekst niet werd aangetast, behalve het citaat op bladzijde 2.
Alle originelen van de gepubliceerde foto's zijn in zwart-wit behalve de figuren 34, 37, 86, 87, 97 en 99.

Index

's Gravenhage 3, 37, 39
Aalberse 16
Abattoir 35
Adriana Park 41
Amsterdamse School 25
Art deco 25, 73
Atlantikwall 61
Bar le Duc 13
Barton, Mevrouw 43
Billiton 67
Billitongebouw 39
Billitonmaatschappij 39
Brandes, Co 39
Chevalier de la Légion d'Honneur 13
Commissie van Vollenhove 7
Dienstwoning 71
Dreyfus, R. 13
Edith Stichting 45
Edith-Huis 46
Edth-Hof 52
Eerde 45
Eerder Esch 54, 67
Eparges 13
Gemeentehuis Raamsdonk 33
Genève 40
Hofvliet 63
Identieke watertorens 23
Interieur 33, 57, 65, 73
Koninklijk Instituut van Ingenieurs 3
Krishnamurti 45
Leidsche Duinwater Maatschappij 73
Lens 2, 6
Leupen, Ir. J 41
Liévin 2, 6
Louis Couperusplein 39
Mariouw Smit, Mevrouw Joke 50, 61
Mauritskade 37
Meubels 73
Moons, Burgemeester 16
Musée de l' Histoire des Sciences 43
N.V. Waterleiding Maatschappij Noord-West-Brabant 2, 15
NAi ... 87

Nederlands Architectuurinstituut 87
Nieuw Hofvliet 63
Ommen 45
Onbekend woonhuis 72
Oosterhout 16
Orde van Nederlandse Raadgevend Ingenieurs 3
Palais des Nations 41
Pompstation 16, 77
Raamsdonk 73
Retour au foyer, Stichting 13
Roelants Jz, Ir. G. 16
Roelants, Ir. Jan J. 15, 25
S.W.K.O.D. 87
Schönfeld, J.F. 13
Seppe 16
Slachthuis 35
Soestdijk 4, 69
Staatsbedrijf der Artillerie Inrichtingen 39, 73
Steile Oever 60
Sterbeweging 45
Stichting Wetenschappelijk Kunsthistorisch Onderzoek en Documentatie 87
Theosofische Vereniging 45
United Nations Office at Geneva 43
UNOG 43
van Heyst, D.A. 13
van Loo 63
van Maasdijk 14
van Pallandt en Eerde, Ph. Baron45, 54
van Pallandt, Edith 45
van Sandick, Ir. R.A. 7, 12
van Wezel 14
Volkerenbond 40
Wassenaar 67
Watertoren 23, 86
 Aalsmeer 25, 29, 71
 Almkerk 25, 30
 Anna Jacobapolder 28
 de Lichtmis 25, 29
 Dinteloord 23, 28
 Domburg 25, 30

Dongen	26, 77, 83	Steenbergen	23, 26, 77, 83
Etten	26, 77, 84	Vriezenveen	30
Fijnaart	27	Wassenaar	31
Gilze	25, 29	Zevenbergen	23, 26, 83
Hooge Zwaluwe	24	Zutphen	25, 28, 85
Kaatsheuvel	23, 28	Wright, Frank Lloyd	54
Laren	32	Zutphen	35
Made	27	Zwembad	37
Naaldwijk	25, 29, 31, 84	Zwolle	63
Raamsdonksveer	27, 77		
St Philipsland	27		

www.ingramcontent.com/pod-product-compliance
Lightning Source LLC
Chambersburg PA
CBHW072226170526
45158CB00002BA/770